陶瓷

玲珑装饰

百工录系列丛书 · 孔铮桢 著

江苏凤凰美术出版社

2016 年，景德镇陶瓷大学与江苏凤凰美术出版社签订了一项战略合作项目，成果就是这一套陶瓷主题的《百工录》丛书。此套丛书的编撰与出版，不仅是参与者对传统陶瓷技艺深入挖掘与思考的结果，更是对这一经典文化的系统整理与保护。

陶瓷是中国历史最为悠久的科技发明与艺术创造成果，它伴随着人类文明的产生而产生，也伴随着生活方式的变化而变化，更伴随着科技水平的进步而改良。自唐代开始，我国的陶瓷产品就已远销海内外，到了宋元时期，它进一步成为国外高端消费市场争相追逐的奢侈品，"瓷之国"的美誉直到今天依然为全世界津津乐道。然而，不可否认的是，自 19 世纪末期开始，受特殊历史原因的影响，曾经辉煌至极的中国陶瓷产销境况一度陷于低谷，直至 20 世纪 90 年代左右才在全国范围内再次得到普遍的重视。在随之而来的陶瓷艺术复兴活动中，西方的审美理念和陶艺技巧日渐为人重视，但传统的制瓷技艺及审美理念却似乎逐渐被人遗忘。二十年过去了，中国陶瓷艺术的文化精髓再一次被研究者关注，传统的技艺与技巧更成为了重中之重。在我们看来，陶瓷作为水、火与土的综合艺术，工艺的

条件与限制是其中无法忽视的关键，同时，经历千余年累积下来的制作技艺与技巧则是古人智慧的结晶，是他们面对数以万计的困难时综合考量而得来的经验成果，无论陶瓷艺术的面貌如何改变，我们始终都无法忽视"工"的重要性，因为，"工"与"艺"始终是相辅相成的，"工"是"艺"的基础，"艺"则是"工"的外在表现。故而，以"百工录"为题，既表达了我们对制瓷技艺的尊敬，亦展现了古今陶瓷制作者是如何以"工"为根基，展开他们丰富的艺术想象，带给我们无限的美的享受。

本组《百工录》以"陶瓷"为主题，收录了包括成型、装饰在内的数十个类别，这些类别组合在一起便构成了我国陶瓷艺术的主要成就，当然，这样的分类还并未能够充分囊括我国传统陶瓷艺术的所有内容，在以后的工作中，我们将继续丰富其余的类别，以期构建出一套完整展现中国陶瓷工艺系列的丛书。

在本组丛书付梓之际，由衷地感谢众位业内专家的大力支持，感谢我校骨干教师不辞辛劳，夜以继日地展开调研与编写工作，在你们的努力下，本丛书的编撰工作方得以顺利展开。

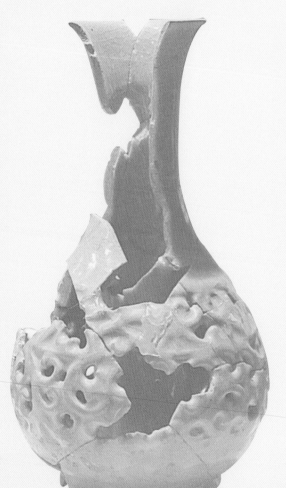

玲珑瓷技艺的概述

◎ 第一章

已有数千年历史的中国陶瓷不仅是一种令人叹为观止的艺术成果，更是一项巧夺天工的造物成就。从一般意义上而言，陶瓷的制作是将泥与水的混合物，通过人的双手制作成型后，再经由一定时间高温烧制而成的一种兼具审美性与实用性的人造物，因此，技术、技艺的进步与革新在陶瓷艺术的发展中显得尤为重要，玲珑瓷就是这样一种技术创新之作。

玲珑瓷技艺的起源与"孔洞"的意义

所谓"玲珑瓷"是指一种装饰有半透明状"玲珑眼"的陶瓷品种，许之衡在《饮留斋说瓷》一书中所写"素瓷甚薄，雕花纹而映出青色者谓之影青镂花，而两面洞透者谓之玲珑瓷"便是。而且，由于传统玲珑瓷工艺中最常采用的孔洞造型近似米粒，故而在日本，人们又习惯于称之为"米通"、"米花"或"萤手"。

有关于玲珑瓷的具体起源时间及地点，目前仍处于探索之中。根据现有的考古发掘报告及研究来看，国内已知最早的玲珑瓷或"类玲珑瓷"产品当属1979年及1992年江西丰城罗湖村象山窑所出的两件残片[1]，陈柏泉在同期所作的文章中介绍道："丰城窑址中出土了少量的玲珑瓷，其釉色淡青微闪黄，釉汁匀薄光洁，胎薄质细，器腹上壁或下壁环镂带状玲珑为饰，器型多属盏、杯之类，显系当年的高档茶具或酒器。……是我国唐代烧造玲珑瓷的实物例证。"[2]虽然笔者目前尚未获得这些标本的图像资料，但余家栋曾在相关文章中详细地描述过它们："现今罗湖窑所出两件玲珑瓷，均出自（甲.T4）底层。一件残留腹部中下部，器底旋削螺纹六道，内底压印尖形花瓣，形似日光图案。腹

上端至口沿两面洞透，糊釉透光。黄褐釉，玻璃质感强。一件残留上部，口沿环饰洞透，糊釉透光。影青色釉，青中略发白。这说明隋唐间这类玲珑瓷确已出现，形似Ⅰ式印花碗，且是有意识烧制的。其始烧至少有一千三百年的历史。"[3]不过，目前这类范例却并不普遍，如果没有考古学证据的进一步说明，我们还是认为玲珑瓷的大发展期当在明代以后的景德镇窑。正如王志敏在《学瓷琐记》中所说，经历了北朝末年到隋初的技术探索以后，到了明代永乐年间，景德镇的制瓷工匠便已能够制作出精美的玲珑瓷产品。按照事物发展的一般规律来看，玲珑瓷的产生显然不是一个突然的现象，如果上溯这一装饰技巧的起源，当可推至原始社会陶器中就已出现的镂空装饰。

在人类早期的制陶历史中，镂空是一种出现较晚的装饰技法，较之于刻划、彩绘而言，镂空装饰创造出了一个独立于坯体的"空间"，如果将坯体视作横向空间，那么镂刻的孔洞就相当于是打破了这个横向整体而创造出来的纵向空间。在近期的研究中，也有一些学者注意到了"孔洞"在人类认知中的特殊概念，例如巫鸿在研究马王堆一号汉墓中

［1］程立宪、刘林、余家栋，江西丰城罗湖窑发掘简报，江西历史文物（现《南方文物》），1981（1）：49。

［2］陈柏泉，洪州窑驳议，江西历史文物（现《南方文物》），1981（1）：21。

［3］余家栋，洪州窑浅谈（二），江西历史文物（现《南方文物》），1980（4）：64。

的帛画图像含义时便提出："把这些璧放在当时的宗教思想和礼仪环境中去理解……玉璧中心的圆孔使这种古老礼器在战国和汉代的墓葬中具有了'灵魂通道'的意义。"[4] 此类释义确实在一定程度上表现出工艺美术品中"孔洞"形象的内涵，不过，若从功用的角度来看，工艺美术品中的镂空纹饰当有更多的存在原因：

1. 对特殊视觉效果的追求。在南越王墓出土的一套主玉佩上，玉璧（图1）与玉环（图2）部分均采用了不同形式的镂空技法，但其表现目的却不尽相同，玉璧上的孔洞无疑是为了使质地厚重的玉石呈现出玲珑轻盈的视觉效果，而双套玉环上形成的孔洞却是为了实现"套合"效果而运用的表现技巧。

2. 对特殊使用功能的满足。较之于玉器的视觉效用而言，镂空技法在某类特殊形制青铜器中的使用则更贴近日常生活，妇好墓中出土的一件带有汽柱的铜甑（图3）便说明了这一点，这件器物的中心柱顶端呈四瓣花朵状，环刻四个瓜子形孔洞，现有的研究成果认为："这种汽柱甑形器大概也是置于鬲上用的。腹腔内盛放食物，上面加盖，利用上升的蒸汽，可以蒸熟食品。由于柱上有透气的小孔，蒸汽能通过小孔迅速散发，尤其符合烹饪的需要。如果说这种汽柱甑形器是现代汽锅的祖型，似乎并不为过。"[5] 与之近似的还有一件出土于河南信阳楚墓中的"空柱盘"（图4），根据商承

图1　[西汉]墓主主玉佩局部（玉璧），西汉南越王博物馆藏

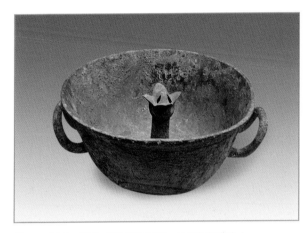

图3　[商]"好"汽柱铜甑形器，殷墟妇好墓出土

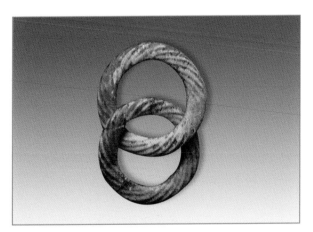

图2　[西汉]墓主主玉佩局部（玉环），西汉南越王博物馆藏

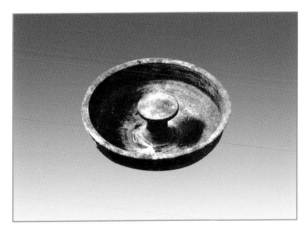

图4　[春秋]空柱盘，图片来源：河南省文化局文物工作队，河南信阳楚墓出土文物图录

[4] 巫鸿，马王堆一号汉墓中的龙、璧图像，文物，2015（01）：54。
[5] 陈志达，妇好墓三种罕见的殷代青铜炊蒸器，文物，1981（09）：83。

祚的考证，这应当就是汉简中所指的"迅缶"，即能够快速蒸煮食物的器具，虽然这件陶盘上的汽柱并未雕刻有孔洞，但根据现代汽锅的使用经验可知，带有孔洞的汽柱能够更快地散发蒸汽，均匀热量，由此可见，此类器具上的孔洞设计主要是为了满足食物烹调过程中的现实需求。

3. 兼顾实用与美观。除了前述两类镂空纹饰以外，更多的孔洞设计是兼顾了实用与审美需求的，这一点尤为突出地表现在了香器的设计与使用中。例如在满城汉墓中出土的博山炉（图5）便是利用了隐藏于山谷中的细小孔洞，在实现散发烟气的同时营造出如梦似幻的仙山景象。同样的效果还可见于大量的陶质香薰（图6）中，在日常陈设时，这些规则的全穿透式或半穿透式孔洞组成了二方连续的骨格形式，呈现出均衡的韵律美感，熏烧香料时，袅袅的烟气通过全透式孔洞散出，环绕着香炉盖钮，构建出一派水汽蒸腾、烟雾缭绕的视觉效果。

事实上，"孔洞"是造就玲珑工艺的形式基础，但对"孔洞"的特殊审美观念和日常需求则是玲珑工艺得以兴发的社会背景，因为，对于大部分陶质器皿而言，孔洞虽能在一定程度上营造出有趣的空间穿透效果，却没有办法满足基本的"盛装"需求，尤其是无法盛装液体，因此，有关于如何在保持孔洞视觉效果的同时满足实用需求就成为了玲珑瓷技艺产生与发展的重要因素之一。

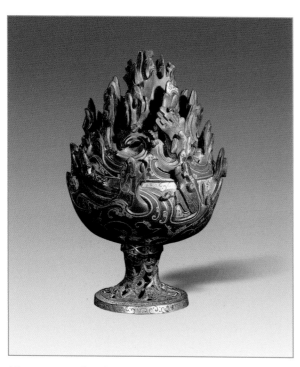

图5　[西汉]错金博山炉，河北省博物馆藏

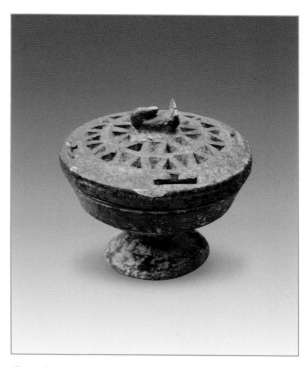

图6　[西汉]陶熏炉，西汉南越王博物馆藏

景德镇玲珑瓷技艺的兴起与发展

景德镇地区自唐代开始便已具备了较为完善的瓷业系统，2011 至 2013 年期间，江西省文物考古研究所对 1964 年由江西省文物管理委员会发现的南窑遗址进行了较为深入的考古发掘，其中长达 87.8 米的龙窑是目前所知考古揭露最长的唐代龙窑遗迹，复原后的陶瓷碎片则显示这里所产绝大部分为青釉日用瓷，研究者认为："（南窑）出土的青釉、褐釉瓷腰鼓和器形硕大的大碗器，彰显了唐代赣鄱与西域地区文化交流频繁的史实。显示了南窑产品具有外销中亚与西亚的极大可能性，或者是为满足胡人所需而专门烧造或订烧的。"[1] 与此同时，由北京大学、景德镇陶瓷考古研究所和江西省文物考古研究所组成的联合考古队，在景德镇浮梁县湘湖镇兰田村金星自然村西北的万窑坞山坡上对兰田窑遗址（图 7）也开展了一次较为细致的发掘工作，在随后的分析中，研究者认为其中"青绿釉瓷始烧时间为 9 世纪后期，终烧时间为 907——918 年；而青灰釉瓷与支钉叠烧类白瓷的始烧时间恰恰是青绿釉的终烧时间段，……白瓷的终烧大致在神宗熙宁十年左右的北宋中期。"[2] 这两项重要的考古发现不仅从实证上将景德镇的瓷业历史提前到了唐代，还为我们考量玲珑瓷的产生条件提供

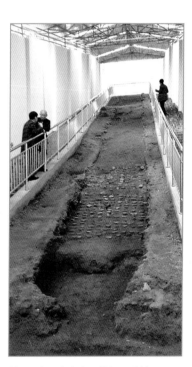

图 7　兰田窑遗址，拍摄：冯冕

了必要的现实基础。事实上，就目前的资料表现来看，无论是早期的镂空装饰技法还是后来处于探索期的玲珑瓷技法，均非首见于景德镇，但自明代开始，玲珑瓷却终成景德镇最具代表性的陶瓷品类之一。换言之，玲珑瓷成功的关键在于景德镇的匠人们究竟是怎样以一种较易实现的工艺将早已出现的

[1] 江西省文物考古研究所等：《江西乐平南窑窑址调查报告》，《中国国家博物馆馆刊》，2013 年第 10 期。
[2] 汪柠：《景德镇东郊兰田窑的发掘及其断代研究》，景德镇陶瓷学院硕士论文，2014 年 4 月，第 41 页。

"孔洞"最终以"填补"的方式呈现，如今若要回头探究这个技术实现的过程，则不得不充分地考量其中所包含的多重因素。

1. 受社会审美大趋势的影响

无论铜器、瓷器，还是其它工艺美术品类，它们都曾是普及于古人日常生活中兼具审美与实用功能的器具，因此，它们的造型、纹饰无不受到社会审美趋势和生活方式的直接影响，由此可见，以半透明孔洞为特征的玲珑瓷之所以能够出现，首先必须具备普遍的社会认知度，即人们不再将孔洞视为"破损"，而是附加以更为丰富的内涵。如前文所引巫鸿有关于马王堆墓中玉璧图像的研究成果，"孔洞"之于中国人的概念早已不再局限于单纯的视觉快感上，它既有可能承担着关联不同世界的桥梁作用，也有可能用来指代一种当时技术尚未可得知的神秘空间，这一观点不仅仅表现在美术图像上，还常常出现在各类具有奇幻色彩的文学作品中，其中较具代表性的如《桃花源记》开篇所述"林尽水源，便得一山，山有小口，仿佛若有光"，穿行过这个狭窄的山洞之后，便可抵达一处阡陌交通、鸡犬相闻的绝境。以及郦道元在《水经注·汝水》中所写壶公与费长房二人从洞状的葫芦口中一跃而起，"同入此壶，隐沦仙路"。

另一方面，由于中国人传统的世界观可以《周易》中的"一阴一阳谓之道"一句来概括，因此，建立在此基础之上的虚实对比观念就成为了传统审美中的核心，这一点不仅充分地表现在各个艺术品类中，还常见于诗歌词赋等文学作品里，所谓"虚室生白、唯道集虚"就是这一观念的具体呈现。宗白华以此为据剖析道："中国艺术意境的创成，既须得屈原的缠绵悱恻，又须得庄子的超旷空灵。……超旷空灵，才能如镜中花，水中月，羚羊挂角，无迹可寻，所谓'超以象外'。……这不但是盛唐人

的诗境，也是宋元人的画境。"[3] 可见，玲珑瓷的产生也必然与这一传统审美观念有着不可分割的关系。细腻莹润的瓷胎搭配以半透明的花型孔洞，显然很容易营造出一种虚实相间的视觉效果，在光影的流动间勾勒出浪漫的诗意。到了宋代，以士人为主的上层审美群体更是提出了一种以"自然天成"为核心的观念，在工艺美术领域中，一些曾经被视作"工艺缺陷"的效果开始成为具有独特美感的存在，受其影响，中国的陶瓷史发展到宋代便出现了其中最负胜名的"偶发性"范例——裂纹釉。

2. 得益于技术的偶发性与延续性

就现有的考古研究可知，陶瓷的产生与发展在很大程度上存在着偶发性，而这些"突现"的产品是否能够被进一步发展和延续下去，则有赖于当时的审美及消费倾向。比如前文所提的"裂纹釉"事实上早在青瓷产生之初便会偶见于窑炉之中，但直到宋代，这种天然碎裂的釉面效果才获得了广泛且深入的审美认同，在追求天然雅趣的呼声下，制瓷匠人们开始仔细地研究如何通过技术手段使这些裂纹在人为的控制中呈现出大小、走向，以及色彩上的差异。与之近似的是，我们有理由相信，玲珑瓷的产生也必是一个偶发的事件，因为，无论是南宋官窑遗址出土的镂空花瓶残件（图8）还是较为完整的樽式熏炉（图9），都标示出这一可能性，在这些镂刻有繁密孔洞纹饰的残片表面都留有十分明显的"流釉"痕迹，而这些流淌下来的釉料在遮蔽孔洞的同时也形成了与后来的玲珑眼别无二致的艺术韵味，有趣的是，目前所见的这些残片还并未能被称为玲珑瓷，因为，它们明显都未能流通至市场成为真正意义上的商品。换言之，它们之所以被弃置于窑址附近，很有可能正是因为出现了"流釉"的问题。然而，事实也证明了一点，最终这种偶发的烧成缺陷将会被发展成为一项视觉效果卓著的装

[3] 宗白华，艺境，合肥：安徽教育出版社，2000:9。

图 8，南宋官窑镂空花瓶，杭州南宋官窑博物馆藏

图 9，南宋官窑樽式熏炉，杭州南宋官窑博物馆藏

饰技法，虽然目前已知最早的景德镇玲珑瓷出现于明代永乐年间，但在这之前必然会存在一个不短的技术探索时期，因此，景德镇市湖田窑出土的元早期青白釉香薰残片[4]以及落马桥遗址出土的元代青白釉镂空香薰残片（图 10）便可被视作这一探索期的实践范例。在这里，我们又不得不思考一个问题，即为何玲珑瓷生产最终花落瓷都，而非其它窑口，其中是否存在特定的技术因素或原料限制。

3. 为原料的性质特征所决定

自汉代起，真正意义上的瓷器出现，釉也就成为了区分瓷与陶的重要标准之一。因所用原料的成份差异，中国的各大产瓷区至唐代逐渐形成了"南

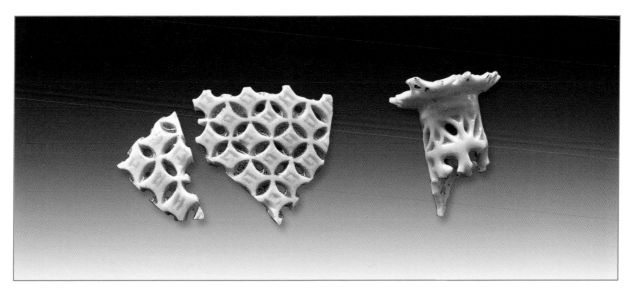

图 10，［元］青白釉镂空香薰残片，图片来源：落马桥出土元代瓷器展

[4] 刘新园、白焜，景德镇湖田窑考察纪要，文物，1980（11）：44 中写到："在元代前期的遗存中还发现一块玲珑器的残片。该片为影青釉，玲珑部分作毬纹（该纹饰按宋《营造法式》定名），比现今的玲珑更透剔（图一一：1）。它与重庆大德元年（1297）墓出土的影青釉香炉形制相近。"

青北白"的基本格局。就目前所掌握的资料来看，"流釉"的现象似乎更常见于青釉瓷中，故而，我们有理由考虑，玲珑瓷最终实现于景德镇窑的事实应当与此处原材料的性质特征有着密切的关系。

自元代开始，景德镇的制瓷匠人们开始以瓷石和高岭土组成的二元配方制造细腻洁白的精美瓷器，经过科学的实验测试表明，瓷石及高岭土都是岩石风化后的产物，从地理位置上来看，景德镇位于黄山、怀玉山余脉与鄱阳湖平原的过渡地带，全境内层峦叠嶂，地势为四边高中间低的盆状，最高峰五股尖海拔为1618米，高耸的山峦为景德镇制瓷业带来了两种独特的制瓷原料：其一，无论是瓷石、高岭土，还是釉果，实际上都是岩石的风化物，景德镇地区环绕着的群山正是此类风化物的提供者。其二，釉果（图11）是最具景德镇地方特征的一种制瓷原料，其成因与瓷石近似，但其风化程度较浅，质地较坚密，主要成分由石英、长石、绢云母以及部分硅酸盐矿物质组成，较之于瓷石而言，釉果的耐火度更低。景德镇窑业所用的釉果主要产于瑶里地区，根据矿区和风化程度的差异，人们通常按照产地的不同将瑶里釉果划分为上中下三个等级。总的说来，釉果通常为坚硬的淡绿色石块，可塑性较弱，耐火度约为1410℃。在景德镇传统的配釉经验中，人们常按照釉果的产地来制作相应的陶瓷产品。其三，在茂密的山林间生长着的狼萁草[5]（图12）亦是景德镇独有的制釉原料之一——釉灰，蒋祈在《陶记》中记载釉灰的制法时说到："攸山、山槎之制釉者取之。而制之之法，则石垩炼灰，杂以槎叶木柿，火而毁之。必剂以岭背釉泥，而后可用。"[6]白焜对此解释到："'攸山、山槎灰'：即攸山、山槎二处所产之釉灰。'攸山'，攸、游同音，即今景德镇与婺源县交界处之'游山'。距镇十八公里；'山槎'，即景德镇与乐平交界处之'仙

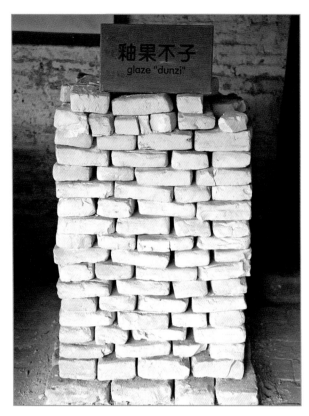

图11，景德镇古窑博物馆展示的釉果不子，拍摄：孔铮桢

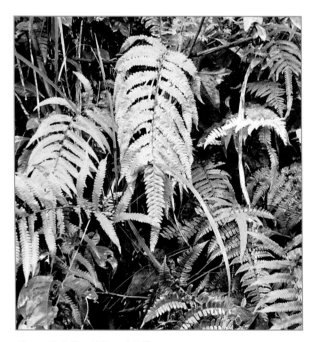

图12，狼萁草，拍摄：孔铮桢

[5]狼萁草又名"凤尾草"，《景德镇陶瓷词典》"凤尾草"条目介绍："蕨类植物，凤尾蕨科。俗称蕨萁、狼萁柴。烧制釉灰的原料和燃料。清代《南窑笔记》：'灰，出浮梁之长山，取山之坚石，火炼成灰。复用蕨，炼之三昼夜，舂至细，以水澄之'。"（石奎济、石玮编著：《景德镇陶瓷词典》，江西人民出版社，2014年，第232页。）

[6][宋]蒋祈：《陶记》，清康熙21年《浮梁县志》卷四版本。

槎'，距镇十七公里，当地农民与乐平县人至今仍称其地为'山槎'。以上两地均盛产石灰石，且柴草茂密，距清代釉灰产地寺前仅十公里左右。'灰'，即釉灰，用石灰与草木灰拌匀制备，在釉中起熔剂作用。"[7] 这两段文字详细地阐述了景德镇传统釉灰的配制方法，结合景德镇本地现存的制釉方法，我们可知经过长期的技术实践和经验积累，景德镇传统制瓷业一般习惯以釉灰 8%--25%，釉果 75%--92% 的比例调配釉料，同时，通过调节这两种原料的搭配比例来调整烧成后釉面的透明度。不过，这样的釉料配方虽然能够获得清澈透明的釉面效果，却不可避免地要面临釉面流动性增大的后果，考古资料表明，景德镇的制瓷匠人一方面不断地通过技术改良来解决这个问题，另一方面则在无数次的"失败"中逐渐总结出了玲珑瓷的装饰技巧。实际上，我们也可以看到，在洪州窑出土的几件隋唐玲珑瓷残片中所用的釉料也与后来景德镇窑的青白釉性质近似，不过，到了宋元之后，洪州窑的发展态势远

不及景德镇窑那样迅猛，玲珑瓷的生产技术也许就是在这样的背景下发生了迁移与突变。与这二者相比，虽然南宋官窑中同样有着为数不少的因釉面流动性过大而报废的镂空器物，最终却未能如景德镇窑那样发展出成熟的玲珑瓷制造体系，其主要原因可能集中于釉料的特性上，因为，只有景德镇透明清亮的青白釉才能够在烧成之后依然保持孔洞处的透光效果，而同时期的其它青釉却并不具有这种透明的质感。此外，北方盛行的白釉虽然具有一定的透光效果，但其流动性却远不如青釉，这也解释了为什么目前所知的考古学资料中极少见到北方窑口中有因"流釉"缺陷而被废弃的镂空瓷器（表1）。

自宋代起，景德镇的陶瓷产品已远销海内外，因此，这里的匠人在选择烧造的瓷器品种时必然会尽可能地满足消费者的普遍需求。故而，顺应大众审美、满足技术条件、合理控制制作成本就成为了其中至关重要的考量因素，而玲珑瓷在明代景德镇窑的出现及发展显然正是一种顺势而为的工艺成就。

表 1　玲珑瓷成熟的条件

条件类目 窑口名称	镂空工艺	釉		窑口兴盛期
		透光性	流动性	
洪州窑	●	●	●	唐代
定窑	●	●		宋代
南宋官窑	●		●	南宋
景德镇窑	●	●	●	宋元明清

[7] 白焜：《宋·蒋祈＜陶记＞校注》，《景德镇陶瓷》，1981 年 4 月，总第 10 期。

9

玲珑瓷产品的类别

目前有关于玲珑瓷的普遍概念可被视作是一种广义层面上的限定，即凡是装饰有"玲珑眼"的陶瓷产品都可归于此类，但如果进行详细的区别，玲珑瓷还可分为如下几类：

1. 手工与机制玲珑。顾名思义，这种分类方式关注的是玲珑瓷的具体制作手段。既然玲珑瓷最早可能产生于隋唐时期，那么手工镂填自然就成为其最传统的生产方式。但是，自20世纪以来，社会形态、信息交流及商贸活动都发生了巨大都转变，手工生产模式显然无法消费者的日常需求。从50年代开始，景德镇的玲珑瓷生产工艺开始引入半机械化的压坯成型工艺。1958年，光明瓷厂和红光瓷厂的生产研究组提出了以模压雕孔取代传统的手工镂刻，以机器灌釉取代手工填釉的技术革新方式，到了1970年左右，以这种方式生产出来的玲珑瓷产品不仅在产量上得到了显著的提高，同时也保持了与传统手工玲珑极为近似的质量与艺术效果。就目前的景德镇玲珑瓷生产状况而言，手工玲珑和机制玲珑的优势各有千秋，前者可保持韵味深远的"手作痕迹"，后者则可大大降低生产成本，使玲珑瓷成为一种具有"日常性"的工艺品类。

2. 素玲珑与彩玲珑。此类区分是以成瓷的表面色彩效果为标准，简言之，素玲珑即表面全为白色或青白色的玲珑瓷产品，其上除玲珑眼之外不附加其它装饰方法，具有清静高洁的艺术效果，特别是在融合了景德镇特有的半刀泥技巧之后，素玲珑的纹理层次更加清晰，意味也更为隽永，与之不同的是各类彩玲珑。目前，彩玲珑主要可分为青花玲珑、加彩玲珑和彩色玲珑三类，值得注意的是，这三类玲珑中的前两种属于通过彩绘的方式使玲珑瓷的整体呈现出彩色效果，而后一种则是通过在玲珑釉中添加色料使玲珑眼呈现为彩色。这三种加彩方式都使得玲珑瓷除了具有光线变换的艺术效果之外，平添了绚烂的色彩冲击力，但由于加彩方式的差异，这些玲珑瓷又呈现出截然不同的色彩效果。例如，青花发色沉稳、色调淡雅，因此青花玲珑具有其中最为冷峻凝练的艺术效果，而加彩玲珑因辅以颜色鲜艳跳跃的釉上彩绘，故而显现出浓烈张扬的色相特征，彩色玲珑中的色剂已充分地融合在釉料里，经过多次点涂后高温烧造，成为玲珑眼的主要组成部分，在光线的照射下呈现出光影流动的视觉效果，完美地融合了素玲珑与彩玲珑二者的优点，既不会过分清高，又不至于过度张扬。

3. 日用玲珑与陈设玲珑。这一分类是以玲珑瓷的功能差异为标准，按照字面上的释义即用以满足日常生活所需的玲珑瓷，如碗、盘、杯、碟之类，以及用以审美陈设的玲珑瓷，如各式摆件。但是，这种区分方式有时并不十分清晰，如玲珑皮灯及薄胎碗两类，前者看似是以欣赏为主，实际却是一件实用器物，后者虽名为实用器，却因胎体过薄而无法满足日常生活，只能视作陈设用品。

虽然玲珑瓷的分类没有唯一的标准，但勿需质疑的是，玲珑的技艺成就是独特的，是其它任何装饰技法无法模拟的。

玲珑瓷的技艺特色

　　作为景德镇四大名瓷之一，玲珑瓷独具品格的艺术成就无疑
是其上装饰着巧妙绝伦的玲珑眼，与彩绘装饰不同，传统玲珑本
身并无色彩，但半透明的玲珑釉折射出来的光线却与瓷坯形成了
鲜明的对比关系，这种含蓄朦胧的光线能给人以无限的遐思，也
充分地满足了中国传统审美观念中对"文质彬彬"理念的追求。
通常来说，玲珑瓷的制作技艺主要可分为镂空、填釉以及周边的
辅助装饰三项工艺。

玲珑瓷工艺中的镂空技法

玲珑瓷的制作工艺繁杂，其中至为关键的一个环节就是雕刻孔洞，即在已经充分干燥的坯体上使用各种型号的刻刀，按照设计图纸进行镂刻。从工艺角度来讲，玲珑瓷的镂空工艺属于陶瓷镂雕技巧，也曾被称为"镂花"。早在新石器时期的多个文化体系中，这种工艺就已得到了充分的展现。例如苏州草鞋山遗址出土的镂空兽形器（图13）左右两侧就雕刻有三角形及圆形的透空孔洞。南京博物院同时还收藏着一批中大型器座（图14），通体雕刻有圆形、三角形、菱形或长条状的镂空孔洞。在良渚文化中也常常可见各类镂刻有花式孔洞的黑陶器具（图15）。当然，在这个时期内最负胜名的镂孔黑陶应当是龙山文化中的"蛋壳陶"

（图16），即便以今天的工艺水平来看，能够在薄如蛋壳的陶胎上镂刻出均匀排列的孔洞，这也是足以令人称赞的艺术成就了。在汉晋时期，镂空工

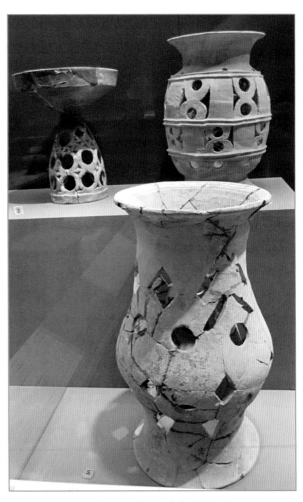

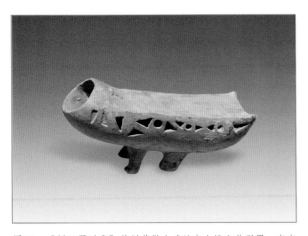

图13，［新石器时代］苏州草鞋山遗址出土镂空兽形器，南京博物院藏

图14，［新石器时代］镂空器座，南京博物院藏

图 15，[良渚文化] 上海青浦县福泉山出土黑陶高柄盖罐，上海博物馆藏

图 17，[三国] 越窑青瓷熏炉，浙江省博物馆藏

艺虽然表现得并不如之前那样精细，但通过一些留存下来的器物，我们仍然可以明显地分辨出此时的镂空工艺既可在干坯上完成，亦可在湿坯上制作，例如这件收藏于浙江省博物馆的越窑青瓷熏炉（图17），孔洞周边带有明显的凸起状泥痕，表明它们应当是在泥坯湿度较高时，便由工匠使用圆柱状工具从器物内壁向外钻穿形成的，而另一件收藏于湖北省博物馆的三国熏炉（图18）孔洞边缘齐整平滑，应当是在干坯上镂刻形成的。

如今，湿坯镂空的技法并不常见，绝大多数玲珑瓷都采用了干坯雕眼的技术，为了保持玲珑眼的米粒状外形特征，传统的雕孔工具通常是一种特制的尖头刀具，在已打好底图的坯体上采用刻划、旋转、琢磨的技巧镂刻出大小近似的玲珑眼。不过，由于瓷坯质地酥脆，为了保持合适的坯体硬度又不能提前素烧，因此，这个过程需要制作者付出极大的耐力与细心，如稍有不慎，所有的工作就将重新开始。当然，自上世纪 60 年代左右，机械戳制工艺的普及大大提高了这一环节的制作效率，而且，由于在这一制作环节中会根据孔洞的形态特征采用以铁皮加工制成统一规格的"米通"形雕刻刀头，因此，用机器雕刻出来的玲珑眼排列整齐且形态标准，大大提高了成品的完美率。但是，这种生产方式却并能不完全适用于镂刻复杂的玲珑纹样，因为随着孔洞数量的增加，坯体的松脆程度直线上升，

图 16，[龙山文化] 蛋壳黑陶高柄杯，山东省博物馆藏

图18，［三国］1956年武汉市武昌钵盂山303号墓出土青瓷薰篮与薰筒，湖北省博物馆藏

要的文字、图案等花纹的橡胶，合成树脂等材料所制成的模板固定在制品加工部位后，利用高压喷射的方法，从喷管喷出砂粒等研磨材料，在制品上按照花纹进行磨研剔出坯泥，使制品形成很薄的状态。"[1]目前，这种技法已经过改良，可被充分利用于玲珑眼的雕琢过程中，其具体做法是将所需玲珑眼图案雕刻在特制的橡胶模具上，清洗后将模具放置于需要制作玲珑眼的坯体上，然后以装填有150-180目金刚砂的专用喷枪通过模具在坯体上制出玲珑眼。较之于之前的两种镂空方式而言，喷砂工艺更为便利，对场地和制作者的要求也不高，但在制作过程中溅射出来的金刚砂很容易对生产者的呼吸道产生职业损害。总的说来，这三种镂空工艺各有优势（表2），在当下的玲珑瓷生产中均占有一定的比例，制作者可根据具体情况选择合适的生产方式。

翻转时的损伤几率较大，即便使用纯手工镂刻，也须极为细致才能成功。目前，在景德镇的中小型作坊中还会采用一种成本较低的喷砂工艺雕刻玲珑眼，其技术基础是1983年左右日本发明的一种陶器镂花工艺，当时的制作过程是"在500-1100℃范围内烧成的施釉或无釉的制品上，将带有所需

表2　常见三种玲珑瓷镂空工艺的优劣对比

	场地要求	技术要求	职业损害
手工雕刻	小	高	眼疲劳、关节劳损
机械戳制	大	高	噪音污染
喷砂镂刻	小	低	粉尘吸入

[1]吴惠琴译，陶器、陶瓷上镂花及透光制品的制造方法，景德镇陶瓷，1983（2）：48。

玲珑瓷工艺中的填釉技艺

玲珑与早期镂空装饰之间最大的差异就在于前者的所有孔洞都需用特制的釉料遮蔽，烧成后形成的釉层能够过滤光线，形成为半透明状的装饰纹样，获得雅致细腻的艺术效果，因此，玲珑瓷能否获得成功，关键在于玲珑釉的配制是否合理，以及填釉手法是否适当。目前，有关于玲珑釉的技术研究主要集中在以下三个方面：

1. 复制传统玲珑釉

一般来说，雕刻好的孔洞经过清理后便可施釉，但并非所有的透明釉都可用来填充玲珑眼。自上世纪 60 年代至 90 年之间，景德镇的玲珑瓷工艺得到了前所未有的发展，各项技术创新也不断的产生，但在十大瓷厂改制后，玲珑瓷的技术延续又再一次面临困境，加之其生产技术的特殊性，传统的玲珑釉配方几近消失，因此，一些中小型作坊生产的玲珑瓷无论在色泽还是透光度上都达不到"碧绿透光"的传统标准。在近期的实验中，研究组获得了一套具有碧绿透光效果的玲珑釉配方[1]，其中的成份比例分别是氧化硅 73.21%、氧化铝 15.47%、氧化铁 0.71%、氧化钙 5.74%、氧化镁 0.36%、氧化钾 2.82%、氧化钠 1.71%，通过调整这些成份中的硅钙摩尔比便可得到由米白到青绿，及至浅蓝的不同呈色效果。

2. 创造新型玲珑釉

传统的玲珑釉是以长石、石英、釉果、釉灰和滑石等原料按照一定的比例配置出来的黏度较高的釉料，在烧制时需两次烧成，即先将所有玲珑孔洞中填涂上特制的玲珑釉后在 500℃ 至 700℃ 下低温素烧，再整体施以透明面釉在 1300℃ 以上的高温中烧成，不过这种制作方式的生产成本高、周期长，不利于玲珑瓷的日常推广，因此，近期有许多研究者开始尝试配制一次性烧成的玲珑釉，这一技术改良的关键点在于调整玲珑釉与透明面釉之间的匹配度，即在适应二者理化工艺要求的前提下保持玲珑瓷原有的艺术特色，实验[2] 同时也表明，在这一组由钾长石、钠长石、白云石、高岭土和石英组成的玲珑釉配方中，石英和钠长石的比例影响了釉体的高温粘度，白云石的比例影响着釉体的透光度、

[1] 朱维、曹春娥等，传统玲珑釉的研制与表征，中国陶瓷，2017（10）：57。

[2] 邓智超、石棋，一次烧成玲珑釉的研制，陶瓷学报，2013（3）：361-364。

平整度和光泽度，釉面厚度及釉浆比重影响了玲珑眼的饱满度、平滑度、透明度和光泽度，同时，适度增加氧化锌和碳酸钡的含量，可增加釉面的光泽度。就目前的生产状况来看，一次性烧造的玲珑瓷产品已基本达到了传统玲珑瓷的技术要求。

同时，也有研究者在探讨一种能够改良玲珑眼大小和组成方式的新型玲珑釉[3]，目前，他们已获得了一组由高岭土 1-3%、长石 4-6%、石英 33-37%、釉果 30-40%、滑石粉 8-12%、方解石 3-5%、石灰石 3-5%、滑石子 3-4%、氧化锌 1-2% 配成的玲珑釉釉，采用预制熔块再研磨成釉浆的方法改变了传统玲珑釉的生料特性，在使用由两次素烧（第一次为 600-1050℃，第二次为 700-880℃）和一次高温烧制组成的"五度烧"工艺后，可制作不同于传统米粒形玲珑眼的新型瓷器，这种孔洞面积较大的玲珑瓷产品（图 19）不仅具有更好的透光性，还能够更为传神地模仿中国古代建筑中的花窗款式，具有独特的美感。

图 19，朴臻瓷厂生产的莲花纹玲珑瓷杯，拍摄：黄昱

3. 通过技术改良以避免釉面缺陷[4]

除了通过调整釉料配方来提高生产效率及产品特色以外，玲珑瓷生产者最关注的问题还集中在如何避免常见的凹眼、气泡等烧成缺陷上。相关的讨论在上世纪 60-80 年代的文献资料中极为常见，例如在一篇有关于青花玲珑瓷烧成缺陷分析的文章中，研究者明确指出了不在大型倒焰煤窑中使用传统的釉果釉灰釉、控制窑炉火力、调整施釉厚度、烧制过程中充分氧化、提高玲珑釉熔点[5]这 5 项技术要点。不过，随着窑炉技术的提高，有关于玲珑瓷烧成缺陷的解决方法也在不断地发生改变，例如在 90 年代的工业生产中，研究者认为[6]可以通过将玲珑釉浆的水份控制在 55%，即比重 1.32 — 1.35 来降低凹眼缺陷，同时，将釉料细度控制在万孔筛筛余为 1.14-1.55% 时可获得最佳的凹陷率和透光度配比，此外，在加入了 0.003% 的植物胶并将石膏模具含水率保持在 3-5%、饱和吸水率在 40% 以上时，不仅可以得到最佳的釉料流动性，还能够提高后期的洗釉效率。

当然，除了不断地根据技术的革新来改良玲珑釉，景德镇的制瓷者还掌握着十分熟练的填釉技巧。玲珑瓷的神秘不仅在于它的玲珑眼能够透出雅致的光泽，还在于以手抚摸品质优良的玲珑瓷时，玲珑眼及周边釉面始终都处在同一水平线上，而无凹凸之别。在传统的玲珑瓷制作过程中，填釉者需将坯体表面的浮灰清理干净，然后用羊毛笔蘸取玲珑釉（图 20），细心地填入已雕刻好的孔洞之中，由于干燥的坯体具有较强的吸水性，因此，填入的玲珑釉失水后会形成表面凹陷，这样就要求填釉者不断地用新的釉水填补进凹槽中，一般而言，每个玲珑孔洞都要经过五至七次的重复填补，才能在烧

［3］程鹏、叶正隆等，新型玲珑瓷釉的研制及其应用，中国陶瓷工业，2017（4）：23。

［4］本段所用图片均由尖文宗示范，黄昱拍摄。

［5］石侠，青花玲珑烧成缺陷的分析，景德镇陶瓷，1974（4）：11。

［6］袁青华，浅析青花玲珑瓷凹眼产生与克服，中国陶瓷，1994（4）：42-43。

成后保持釉面平整。另一方面，填补结束后，玲珑眼处的釉面还需要经过一道"洗釉"（图21）工艺，即使用蘸水的干净软毛笔将突起的玲珑釉面抹平（图22），以利于后期整体施涂面釉，或用特制的刀具轻盈而细致地旋削掉孔洞边多余的釉料。在处理完玲珑釉的填涂工序之后，还需为整件瓷坯覆盖一层透明釉。景德镇地区比较常见的施盖面釉的技法主要有吹釉、浇釉和浸釉三种，制作者可根据具体情况选择合适的方法。以中小型玲珑瓷生产作坊常见的浇釉法而言，制作者通常会以金属盆制作一个简单的射釉机（图23），搅匀盆中釉料（图24）后将瓷坯置入机器中吹射里釉（图25），釉料收干后将坯体倒扣在平整的蘸水海绵垫上（图

26），轻轻转动坯体便可将口沿部多余的釉料擦拭干净，然后搅匀面釉（图27），用手指撑在瓷坯内壁上，轻柔地将坯体浸入到釉料桶中（图28）静待片刻，待坯体表面附着有适量釉料时将坯体提起（图29），再次置于海绵垫上旋取底足部分的釉料（图30）。

无论是在传统的手工玲珑瓷制作中还是现代化的机器生产中，施釉的过程都直接影响着玲珑瓷成品的等级，当然，随着釉料配制工艺及填釉经验的不断累计与总结，景德镇玲珑瓷的烧造水平日臻完美，成品率也得到了显著的提高，特别是随着机器生产工艺水平的不断发展，玲珑早已成为拥有高性价比的日用瓷品类。

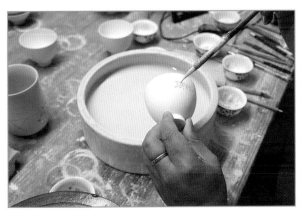

图 20　填釉

图 21　洗釉——待抹平

图 22，洗釉——效果对比，左侧已抹平，右侧未抹平

图 23　自制射釉机

图 24　搅匀射釉机内的里釉

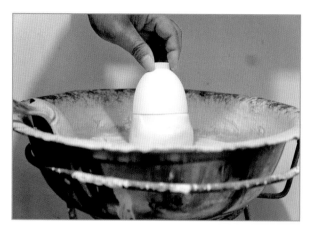

图 25　射釉

图 26　擦口沿

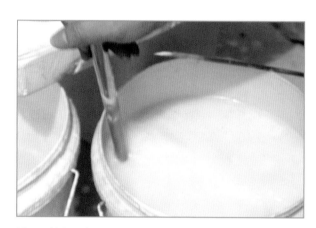

图 27　搅匀面釉

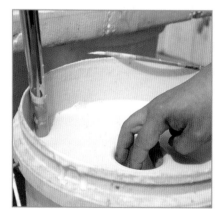

图 28　沾釉——浸入

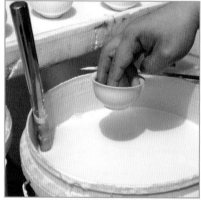

图 29　沾釉——提出

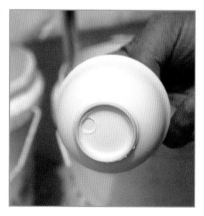

图 30　取釉

18

玲珑瓷工艺中的辅助装饰技艺

在一千多年的发展过程中，玲珑瓷之所以得到了普遍的推崇，除了因为它独特的光影效果，还得益于它在艺术效果上的"百搭性"。就目前的发展来看，景德镇玲珑瓷通常可与这里常见的所有装饰技巧搭配，分别是：

1. 刻划装饰技艺

自宋代开始，景德镇的制瓷工匠们就掌握了成熟的刻划装饰技巧，除了有可能是模仿自定窑的湿坯刻划工艺之外，景德镇的工匠们还创造性地发明了一种名为"半刀泥"的装饰方法，这种刻坯技法通常使用一种斜口铁质刀具，在雕刻时将刀刃的边缘大部分紧贴在半干或已完全干燥的坯体上，沿着所需雕刻的纹饰边线运刀，由于是斜向用刀，因此，刻划完成后的纹样在紧靠线条的一侧会形成由深至浅的斜坡，在施以青白釉之后，刻痕较深的地方会形成积釉的效果，发色呈青绿，而刻痕较浅的地方以及没有刻划处则因釉层偏薄，呈色为浅白，正是因为青白釉具有这样的发色特征，因此，自宋代开始，半刀泥就成了景德镇青白瓷上最为常见的刻划装饰工艺。当这种技法被运用于玲珑瓷上时，半刀泥纹饰的色泽与立体效果恰好可与玲珑眼的透光效果形成呼应，实现瓷器整体轻盈雅致的艺术特色（图31），因此，这种玲珑瓷也被称为"映玉玲珑"。

图 31　光明瓷厂产青花半刀泥人物花瓶，景德镇十大瓷厂博物馆藏

此外，景德镇的刻划工艺中还常见一种陷地深刻的技法，较之于半刀泥而言，以这种技法雕刻的纹饰立体感更为强烈，颇有呼之欲出的质感（图32），当然，在玲珑瓷的装饰中不能用这样强烈的立体效果来表现，通常，制瓷匠人会使用一种轻柔的刨刻技巧来雕刻玲珑纹饰，不过，与米粒状孔洞的制作方式不同，这种玲珑眼并不会被完全穿透，在施以玲珑釉之后，它的视觉效果更为突出，玲珑眼中的细节十分丰富，且具有较为明显的立体效果（图33）。

图33，阴刻玲珑，拍摄：黄昱

2. 彩绘装饰技艺

彩绘装饰的发展奠定了景德镇瓷业在国内的翘楚地位，而当这些彩绘技法至臻成熟时，制瓷匠人们也开始以之辅助玲珑瓷装饰，使其从单色釉产品变成为更加华美的彩色陶瓷品类，其中最具代表性的无疑当属青花玲珑瓷。

1986年，日本客商佐野在参加秋交会洽谈时说："青花玲珑瓷器的销售旺季时在夏天最热的天气。日本叫中元季节，因在这个时候送青花玲珑的瓷器给别人，表示祝愿平安度过最炎热的夏天，青花玲珑看起来会使人感到很凉快似的"。[1]所谓"青花"是指一种发色青蓝的陶瓷装饰技法，标准的青花制作工艺必须满足五个关键词：钴料、透明釉、高温、还原气氛、一次烧成。就目前的工艺成果来看，无论青花的绘制技巧如何变化，这五个关键点仍然是青花的根本所在。尤其是"钴料"与"釉下彩绘"更是成为研究者们最初用以推断青花起源时代的一

图32，以陷地深刻技法装饰的瓷坯，拍摄：孔铮桢

[1] 余传师，余兆华，玲珑生辉放异彩、清香餐具誉全球——荣获世界金奖的光明瓷厂玲珑瓷生产简况，景德镇陶瓷，1986（4）：15。

项考量标准。从唐代开始，由河南巩义地区生产的青花产品就已经由水路销往国内外，到了元代，由于统治阶级审美心理的转变，青花一跃成为当时最为时尚的装饰方法，其主要原因在于以下三个方面：首先，官修史籍《蒙古秘史•总译》卷一中的记载道："当初，元朝的人祖，是天生的一个苍色的狼和一个惨白的鹿相配了……产了一个人，名字唤做巴塔赤罕"，这一条文十分清楚地阐明了蒙古族崇尚蓝白的心理倾向，汉人陶宗仪在《辍耕录》中所写"国俗尚白，以白为吉"一语也对此给予了印证。事实证明，民族心理的映像常常反应在工艺美术产品上，青白两色交相辉映的青花瓷无疑全面地符合了蒙古族的这种审美习俗，从而一跃成为当时中国最为重要的陶瓷装饰技法之一。其次，自12世纪末13世纪初开始，就已有西域商人进入蒙古高原从事商贸活动，通过这些商贸往来，蒙古人充分地认识了精良的西域手工艺成就，及至蒙古大军入侵西域地区之后，出于对该地手工艺品的高度热爱，蒙古人有意识地带回了大批手工艺人，在波斯史家的记载中，蒙古军攻克撒麻耳干（今乌兹别克斯坦撒马尔罕）时"三万有手艺的人被挑选出来，成吉思汗把他们分给他的诸子和族人"，占领玉龙杰赤（今土库曼斯坦乌尔根奇）时，又有超过10万的工匠被掳掠。在其他的史料中，我们还能够看到元代匠作院中曾留有大量的西亚工匠，金坛、丹徒两地侨居着大批的穆斯林工匠。他们不仅带来了西域的各种工艺技术，更带来了令人耳目一新的装饰风格和幽菁可爱的波斯钴料。其三，包括《元典章》、《元史》、《通制条格》在内的大量文献，以及远远多于国内元青花藏量的托普卡普宫藏瓷都说明了一个问题，即元青花曾作为蒙古族统治者重要的外贸商品而存在着。我们根据《可兰经》中有关于禁止贵族使用金银作为日用器物的条文也可知元青花在伊斯兰地区得以热销的主要原因，很显然，元青花这种装饰工艺既符合了当地的审美习俗，又承担着彰显身份地位的作用。故而，自元代开始，景德镇的青花装饰技巧就已有了举足轻重的国际地位，及至明清时期，这种以氧化钴为发色剂的高温釉下彩绘装饰在

搭配以透明的玲珑眼之后，具有了更为突出的艺术效果：

（1）从制作方法上来看，青花的绘制与玲珑眼的雕刻都是直接在尚未烧造的坯体上完成，然后再罩以透明釉高温烧制，因此，从技术的层面上，它们就有了共同"起点"。

（2）从色彩效果上来看，经过高温烧成后的青花玲珑瓷在整体视觉效果上不仅有发色沉稳雅致的青花纹饰，还有色泽莹润透亮的玲珑纹样，二者既有色彩上的深浅对比，又有空间上的虚实互补，层次清晰，浓淡相宜。

（3）从构图布局上来看，由于受到技术条件的限制，穿透镂空的玲珑眼不能用来装饰器物的口沿、底足以及转角部分，因为这些孔洞会影响瓷坯的机械强度，导致其在后续的生产过程，尤其是施釉和烧造的过程中碎裂或变形，所以，青花装饰的引入并非一种单纯的"锦上添花"，而是具有了"雪中送炭"的意义（图34）。一般而言，青花玲珑瓷中的青花纹饰通常为二方连续纹样，主要分布在器物的口沿及边角，所用题材常见万字、八宝、芭蕉、工字等，器心则装饰以圆形适合纹样，题材常为花卉、动物等具有吉祥寓意的内容，通观一件完整的青花玲珑瓷器物不难发现，这两种装饰技法在排列方式上形成了一种强烈的聚散对比效果，二方连续骨格的青花纹样如同一条连绵不断的线环绕着整件器物，而以米粒状玲珑眼组成的花形纹样则构成了一种散点式的装饰格局，较之于"一气呵成"的青花而言，聚散得宜的玲珑眼则为器物的表面留下了"透气孔"，特别是在一些以青花绘枝蔓，玲珑为花头的装饰画面中，适宜的疏密关系使器物呈现出独特的视觉美感。

（4）从题材表现上来看，由于技术的制约，玲珑眼一般呈米粒状，因此它能够表现的题材较为有限，最常见的莫过于团花、蝴蝶，但青花的表现题材则十分丰富，无论是人物、山水，还是飞禽、走兽，都能够充分展现在陶瓷器物表面，当搭配以青花装饰时，玲珑瓷的表现主题就更为多样了，例如在这套蝶纹玲珑茶具中（图35），设计者以

图 34　玉柏瓷厂生产的青花玲珑单杯，拍摄：徐晓蕾

图 35　朴臻瓷厂生产的蝶纹玲珑茶具，拍摄：黄昱

青花绘制蝴蝶主体及周边辅助纹饰，再用三或四个米粒状玲珑眼制成蝴蝶身体的中心部分，烧成后，玲珑眼内透出的光线搭配以流畅细腻的青花纹饰，展现出一派活色生香的花蝶图像，这种效果如果仅凭玲珑这一装饰技法，显然是无法实现的。有时，为了让青花玲珑的色调更为丰富，设计者还会在已高温烧制过的玲珑瓷上用西赤、金或其他釉上彩料进一步装饰，通常，西赤会被用来勾勒玲珑眼，金色则会被用以描画眼周的辅助图案，最终的视觉效果堪称喧器灿烂。

虽然青花与玲珑是两类艺术效果截然不同的装饰手法，但由于二者的艺术气质十分契合，因此，这种综合装饰手法在多重对比之下依然显现出秩序性和条理性，成为景德镇最具代表性的陶瓷装饰手法之一。

在景德镇玲珑瓷的发展过程中，制瓷匠人们一直以来都在积极地寻找能够丰富其艺术效果的辅助装饰技法。目前，除了青花以外，较为常见的还有以粉彩为辅的方法。较之于色泽幽兰雅静的青花，以粉彩为主的釉上彩装饰色泽鲜艳，富丽堂皇的视觉效果与玲珑瓷恰成强烈对比，因此，为了使这二

者的艺术个性既突出又不至于过分冲突，景德镇的制瓷匠人们在处理这样的关系时会有选择性地使用色彩，例如，在使用"满地"装饰时，整件器物上通常只会有一种鲜艳的颜色，特别是搭配以细致的扒花技巧后，器物表面的色彩关系被划分为"黑白灰"三个层次（图36），而当釉上彩只是作为一种整体图形的"补足"手段时，设计者们就会按照纹饰的具体表现需要使用丰富的色彩，如这件玲珑粉彩花蝶纹杯（图37）中就使用了5种以上的色彩模拟蝴蝶穿花的场景。实际上，相同的题材在青花玲珑中也有表现，但将二者进行对比时，我们不难看出它们各具一格的艺术效果，一个素净沉稳，一个则轻盈柔美。此外，我们还可使用釉下五彩来丰富玲珑瓷的色彩，这包含两种方式，一种是如青花、粉彩这样将釉下五彩作为玲珑眼的辅助装饰，通过彩绘来增加画面细节，如图中所示（图38），设计者在器物的腹部以米粒状玲珑眼围和成团花图案，再以釉下五彩环绕团花绘成缠枝花卉的纹样，这类装饰的视觉效果介乎于青花与粉彩之间，既有素雅洁净的感觉，又不乏色彩的互补与搭配。另一种方法则是彩色玲珑瓷，在1984年的"景

图36 玉柏瓷厂生产的粉彩扒花玲珑瓷杯，拍摄：徐晓蕾

图37　朴臻瓷厂生产的玲珑粉彩花蝶纹杯，拍摄：黄昱

图38　朴臻瓷厂生产的玲珑五彩公道杯，拍摄：黄昱

德镇艺术瓷器赴京汇报展览会"[2]上，由光明瓷厂研发的彩色玲珑瓷备受关注。这种技艺是以各种釉下五彩调配进玲珑釉中[3]，再填涂于玲珑眼内，烧成后可得到五色斑斓的玲珑瓷。根据现有的资料表明[4]，这种技术的出现是以1958年釉下五彩在景德镇的发展为基础的。从1960年开始，红旗瓷厂的陶研所和试验组工作人员尝试将釉下彩料调配至玲珑釉中，首次烧造成功几件彩色玲珑瓷。1964年前后，陶研所的改良试验品在质量上有所提高。自1967至1973年，陶研所、光明瓷厂、艺术瓷厂的研发人员通过无数次试验和改良，积累起了十分成熟的彩色玲珑瓷技术，其产品种类也日趋多样。彩色玲珑瓷的显色彩效果与其他的辅助装饰技法都不一样，由于这些色彩已充分地融合于玲珑釉中，故而其所表现出来的就是一种充满"光感"的彩色效果，别有一番趣味，而且，由于彩色玲珑瓷每一个玲珑眼填涂的釉料颜色都各不相同，因此，这是目前唯一一种仍须手工填釉的玲珑瓷。同时，随着技术的提高，更多如镁、锆、铈等金属元素的加入，使得彩色玲珑瓷的色泽更加鲜艳透亮，发色也日益稳定。

[2]赵松发、余炳林等，"景瓷"实力的一次新检阅，景德镇陶瓷，1984（4）：3中记载1984年9月24至10月14日，江西省陶瓷工业公司在北京中国美术馆举办了这场展览会。

[3]巴德伟，略谈青花玲珑瓷装饰的继承与创新，景德镇陶瓷，1986（2）：69。

[4]黄云鹏，青花彩色玲珑薄胎莲子碗，景德镇陶瓷，1981（2）：61。

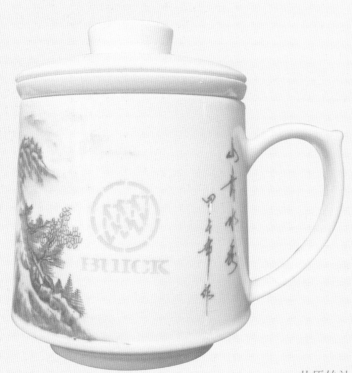

玲珑瓷技艺的继承与创新

◎ 第三章

从原始社会时期的镂空，到宋元时期不经意的烧成缺陷，再到明清时期迅速发展的各式玲珑瓷，景德镇的制瓷工匠们为之付出了艰辛的努力，特别是在 20 世纪 50 年代以后，玲珑瓷一度成为国际市场争相追捧的优质名瓷，玲珑釉的配方甚至于在很长的一段时间里被归属于保密内容。如今，虽然玲珑瓷的生产与销售似乎已不再如数十年前那样兴盛，但事实上，有关于它的技术研究与设计创新始终未曾停息。

明清玲珑工艺的兴起与鼎盛

虽然目前所知景德镇的制瓷匠人在宋元时期已偶然获得了烧造玲珑瓷的技术基础，但是直到明代永乐年间，这种装饰技巧才真正地被运用于景德镇的陶瓷生产中，而且，由于这种工艺的制作难度极高，故而要考量明清景德镇玲珑瓷工艺兴盛的原因还需从以下几个角度出发：

1. 御窑厂的创办与技术保证

在景德镇陶瓷历史的发展过程中，自元代开始便出现了官方制瓷与民间制瓷的分化趋势，虽然元代的浮梁瓷局仍然是从民间窑场中拣选出官方所需精品陶瓷，但是，就目前的研究成果来看，浮梁瓷局的开设很有可能与元代宫廷需要质"纯"的祭器有关，那么以湖田窑刘家坞"玉"字铭器为代表的一批陶瓷制品[1]就应当反映出浮梁瓷局的另一项重要工作便是监管官方订制瓷的生产状况。乾隆四十八年《浮梁县志·陶政》中所载"元更景德镇税课局监镇为提领。泰定本路总管监陶，皆有命则供，否则止"一语更是清楚而明确地表明了浮梁瓷局的工作方式，即严格按照宫廷的具体需要进行陶瓷生产安排。到了明代以后，珠山御窑厂成为了景

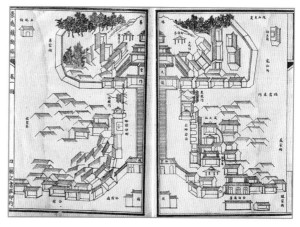

图39 景德镇用瓷生产基地地图，图片来源-《景德镇陶录》卷一，上海朝记书庄本

德镇唯一一座为官方认可的宫廷用瓷生产基地（图39），由于官窑所产瓷器在很长的一段时间里仅为统治阶级专用，因此，他们掌握着最为优良的制瓷资源，也往往可利用政治特权掌握最先进的制瓷技术，具体来说：首先，在原材料的开采与实用中，御窑厂可以独占最优质的材料，元孔齐在《静斋至正直记》卷二中所载"饶州御土，其色白如粉垩，每岁差官监造器皿以贡，谓之'御土窑'。烧罢即封，土不敢私也"即可说明这一问题。其次，在人力资源的选用中，他们也可将国内最优秀的匠人集中起

[1]江建新在《元青花与浮梁瓷局及其窑场》一文中对此已有明确的定论。

来进行长期的工作，御窑厂内分工极细，共设大碗作、碟作等23个作坊，分别生产不同类型等器具，每一个生产步骤也分别有不同的工匠来完成，呈现出人工"流水线"的生产状态，王宗沐在《江西大志》卷七《陶书·匠役》中写到："陶有匠，官匠凡三百余，而复召募，盖工致之匠少而绘事尤难也。曰编役，正德间，梁太监开报民户占籍在官；曰雇役，本厂选召白徒高手烧造及色匠未备如敲青弹花裱褙匠等役；曰上班匠，匠籍户例派四年一班，赴南京工部上纳班匠银一两八钱，遇蒙烧造拘集各厂上工，自备工食。"明代御窑场便集合了各类官匠300余人，根据不同的工作性质和分工，这些匠人必须依据统治者的具体要求进行瓷器的制作与生产。第三，在产品的审美价值上，由于统治者通常具有良好的教育基础及审美素质，因此，在他们的直接或间接授意下制成的瓷器往往也能够成为世人竞相追捧的榜样，《景德镇陶录》中就有关于明代御窑厂"琢器多卵色，圆类莹素如银，皆兼青彩，或描锥暗花、玲珑诸巧样"的记载，明确指出了玲珑瓷的生产状况。而且，受控于统治阶级的官窑总是享受着一定的政策倾斜，从而能够掌握最为先进的技术，因此，许多在中国陶瓷史上影响极为深远的产品都曾率先在官窑中得到了实现或改良。可以想知，虽然宋元时期在烧造过程中偶得的玲珑瓷技术在当时并未得到明显的重视，但当明清的统治阶级对其产生兴趣时，有关于此的技术革新必然就成为了御窑厂的工作重点，有了强大的技术队伍作为保障，玲珑瓷的兴盛格局自然势在必行。

虽然明代御窑厂已能够成熟地生产玲珑瓷产品，但直到清代初年，这种装饰技艺才得到了长足的发展，其中的原因与督陶官制度的出现有着密切的关系。

在经历了明朝末年至顺治初年的战乱影响后，康熙年间的景德镇御窑厂得到了全面的修缮和复兴。就当时的整体环境而言，御窑厂享有了得天独厚的优越条件：一方面，稳定的经济环境为御窑厂的技术研发奠定了坚实的基础，加之明代"匠籍"制度被改变为更加灵活的"支领工值"募匠制，大大提高了厂内工匠的工作积极性，同时，"官搭民烧"制度的推广与制度化也带来了更为便利的生产方式。另一方面，在皇帝的重视下，督陶官制度的实施为御窑厂的生产带来了极为巨大的变革，由于是直接听命于皇帝的驻景官员，督陶官们对于监理窑业、督造制瓷的工作极为重视，在御窑厂的制瓷生产中起到了极为重要的作用，也获得了突出的成就。在玲珑瓷的发展中，这个阶段最为显著的成果莫过于各式加彩玲珑的出现，明末的青花玲珑、乾隆的粉彩和斗彩玲珑，都让人们再一次领略到玲珑瓷独特的艺术美感，特别是其中展现出来的异域风情，更是文化和商贸交流情况的真实例证。自嘉庆开始，督陶官制度不复存在，景德镇御窑厂的创新发展也告一段落，及至民国时期，这种局面更因战争的影响而延续了下去，玲珑瓷的生产也曾一度销声匿迹。

2. 对外贸易及文化交流的影响

虽然景德镇玲珑瓷的创烧很有可能是在御窑厂中完成的，但自明朝末年开始，日渐兴旺的消费市场令这种瓷器的生产状况出现了新的形势，特别是发达的海外贸易活动大大推动了陶瓷文化的交流，玲珑瓷也在这个过程中得到了长足的发展。

目前所知最早的玲珑瓷残片出土于洪州窑的隋唐地层中，从其形态来看，学者认为这应当是有意而为之的一种镂空填釉技法。但在这之后，玲珑瓷并非仅在中国国内发展，有研究者"在英国维多利亚与阿尔伯特博物馆中东展厅中见到一件采用镂空施釉技术烧造的白陶樽，器形为西亚、埃及常见，但是雕刻纹样却模仿景德镇青白瓷。……又在杜伦大学东方博物馆见到12世纪波斯陶工烧造的玲珑陶碗，并在剑桥大学菲茨威廉博物馆见到两件伊朗古尔干出土的12—13世纪玲珑陶碗。"[2] 可见到了12世纪左右，玲珑的烧造技术已在中东地区得

［2］国家文物局水下文化遗产保护中心编，水下考古学研究·第二卷，北京：科学出版社，2016:153。

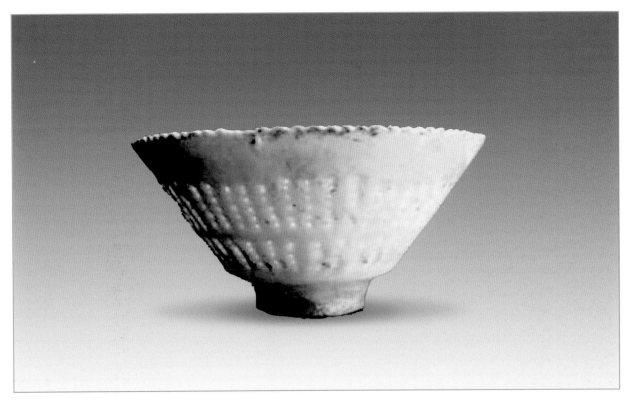

图40　12-13世纪伊朗古尔干出土玲珑陶碗，图片来源：国家文物局水下文化遗产保护中心编，水下考古学研究·第二卷

到了发扬（图40），虽然考古资料尚未能充分证实洪州窑的玲珑瓷技法是否通过丝瓷之路流传到了海外，但值得注意的是，目前我们也陆续获得了一些具有玲珑效果的宋元残片，只是我们还需更多的证据来证明这些玲珑效果究竟是偶得，还是有意为之，换言之，国内玲珑瓷的发展研究在宋元时期出现了断层。到了明永乐年间，成熟的玲珑瓷已在景德镇窑出现，有趣的是，康熙51年（1712）9月1日，法国传教士殷弘绪在给耶稣会奥日神父的信件中写到："当地产的瓷器中，有一种我还未见过。整个瓷胎镂有透明的空洞，中间有可盛利久酒的盏形器物——玲珑瓷。盏与镂空的瓷胎构成完整的一体。"[3] 他的陈述似乎表现出在18世纪左右，玲珑瓷还没有得到欧洲大陆市场的充分认知。自乾隆以后，玲珑瓷开始伴随着日渐昌盛的海外贸易与文化交流为欧洲人所熟知，他们好奇地将它称作"嵌玻璃的瓷器"。总的说来，我们不能否认贸易和文化交流对玲珑瓷技术的推动作用，只是目前还缺少足够的考古学证据来证明这中间的影响过程（表3）。

[3] 转引自国家文物局水下文化遗产保护中心编，水下考古学研究·第二卷，北京：科学出版社，2016:151。

表3 玲珑瓷技术的传播与发展

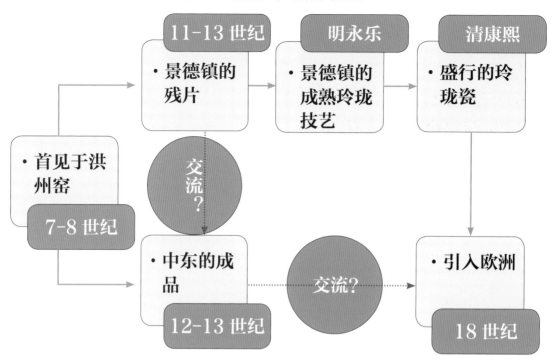

3. 新技术的发展与审美观的变化

由始至终，陶瓷的创造与发展就是一项与技术密切相关的社会活动，因此，玲珑瓷技艺的探索与兴盛显然也与此有关。从技术的层面来看，玲珑瓷的产生有两个基本要素——镂空工艺与流动性适当的透明釉。虽然在原始社会时期，镂空工艺就已广泛地出现在中国大部分的文化遗存中了，但最终被运用于玲珑瓷装饰中的仅是其中一种在形态与体量上近似米粒的孔洞，而这种选择又与釉的特性紧密相连，就目前的研究成果来看，玲珑瓷之所以在明清时期较为少见，主要是因其生产工艺复杂、烧造困难，而大部分的烧造缺陷都出现在玲珑眼的处理上，一般而言，若玲珑釉流动性过小，则玲珑眼容易产生鼓气凹眼的问题，若玲珑釉流动性过大，则玲珑眼中很有可能出现无釉空洞，所以，只有当玲珑釉的流动性和玲珑眼的形状大小适配后，才能够成功地烧造出完美的玲珑瓷产品。在图10所示的宋元香薰残片上，流动性较大的青白釉在烧造过程中虽然蒙住了大部分米粒形镂空孔洞，但仔细看这些"玲珑眼"不难发现其中的缺陷也是十分明显的，

不仅气泡含量较大，而且这种流动性不易控制，很容易形成空眼。所以说，青白釉虽然为制瓷匠人们提供了玲珑瓷的烧造可能，但直到更具黏性的卵白釉出现后，玲珑瓷的成功才具有了可能性，特别是到了永乐年间，瓷土中的氧化铝含量提高，不仅提高了坯体的机械强度，还保证了甜白釉的附着力和黏度，大大降低了玲珑眼产生气泡的几率。另一方面，社会审美的整体发展也是促成玲珑瓷技艺成熟的一个重要原因，这种以素洁光亮为特征的装饰技法必须在获得普遍的审美认同后才能够被推广到日益兴盛的消费市场上。在中国陶瓷史的发展过程中，玲珑瓷的艺术特色可用两个字来概括——清、奇，从现有的资料来看，宋元时期整个社会对青、白两色的偏爱已毋庸赘述，明代永乐年间国力不断壮大，对外交流也日渐增加，因此，在瓷器制造中追求新奇巧妙也成为了这个时代的审美特色，而能够透光的玲珑瓷也就拥有了广泛的社会基础。清朝初年，由于顺治、康熙二帝对汉族的传统文化秉持接纳学习的态度，因此，明代的陶瓷生产技术与审美几乎被完整地继承了下来，玲珑瓷也就成为了清代御窑厂中的又一类重要产品。

1949—2000 年景德镇玲珑瓷的继承与发展

虽然在宣统二年成立的江西瓷业公司中还偶有玲珑瓷生产，但由于战争的影响，直到 1949 年之后，玲珑瓷的工艺复兴才真正地在景德镇全面展开。在当时卓有盛名的十大瓷厂中，光明、红光便是专门研发和生产玲珑瓷的专业厂家，其中被誉为"玲珑之家"的光明瓷厂在 1962 年建厂之初，年产量仅有 4.27 万件，出口量几乎为零，但到了 1992 年，该厂年生产量已达 2900 万件，年出口创汇 400 万美元。如今，这两个曾经颇负盛名的玲珑瓷专业制造厂虽然已因改制而不复存在，但我们依然能够从当时流传下来的众多文献资料中看到有关于玲珑瓷的研发内容，并从中梳理出本阶段玲珑瓷的发展脉络及其得以快速发展的主要原因。

1. 技术发展

20 世纪 60-80 年代之间，由于有国家政策的积极扶持，景德镇十大窑厂的技术发展可谓突飞猛进，其中专门负责玲珑瓷生产的光明瓷厂也在此时着力于技术改革[1]：

1961 年建厂时，光明瓷厂内的大部分设备还是落后的半人力机器，原材料的配备也几乎都需人工完成，生产力十分低下。自 1962 年开始，厂内集中力量进行技术改革与发展。1963 年首先成立原料精制车间，添置了新式机器，将原有的手工炼泥改良为机械化制泥，陶瓷学院毕业的技术员徐志军负责统一全厂原料配方的研究工作，冯泰基、冯绍喜等人完成了单刀压车、双刀压车的改良，万松林、李良才等人展开了玲珑打眼机和自动剖坯车的攻关项目。1964-1967 年，瓷厂自主建成了景德镇制瓷史上的第一条煤烧隧道窑，这样的技术改革使得该厂在 1966 年底时产量扩大到 1441.7 万件，其中玲珑瓷占 17.2%。70 年代以后，包括光明在内的众多瓷厂都开始研制自动生产线，即将投料、成型、干燥、施釉等过程整合为一个联动体系，大大提高了日用瓷生产的效率。1970 年，光明瓷厂以双头滚压车代替之前的双刀压坯车。1973 年，厂内建立了"设计工作制"，专门负责研究市场与设计的关系。1974 年，成立了机压试验组专门从事各类异形产品的设计实验。1975 年，徐志军不仅统一了全厂的釉料配方，更找到了可用以替代高价原料氧化锌的陶瓷原料，大大降低了生产成本。1976 年，

[1] 以下数据信息整理自张明旺，青花玲珑瓷与光明瓷厂——景德镇光明瓷厂建厂三十年概述，景德镇陶瓷，1991（4）：12-14 以及余传师、张明旺，"玲珑生辉"今胜昔——记奋进中的景德镇光明瓷厂，景德镇陶瓷，1988（4）：11 这两篇文章。

隧道窑的燃料从煤改良为油。从1978年开始，瓷厂先后投资1476万进行技术改造，扩大厂房并引进先进的生产机器。1979年成立青花玲珑瓷研究所后提出的《市场调查和预测制》和《产品可行性研究及方案论证分析》，科学地探讨了玲珑瓷产品的开发和改良问题。"六五"期间，厂内建成了自动化作业线18条，以滚压成型和转盘注浆玲珑眼釉工艺完成制作的主要工序。1982年成功实现链式干燥烘房技术，在玲珑瓷的生产中使用了多孔喷射干燥法。1985年，他们首先完成了田菁胶改性物的生产实用[2]。1986年引进西德里哈姆窑炉公司生产的煤气隧道窑，大大提高了产品的烧成速度。1987年，研究者将稀土元素融合于改良后的玲珑釉中，制成了玫瑰红、宝石绿、珊瑚蓝、象牙黄和普兰五种颜色的玲珑瓷，一改传统玲珑釉单一的色彩效果。不过，有关于彩色玲珑瓷的技术研发并非仅在光明瓷厂中展开，根据文献[3]所示，艺术瓷厂的陶瓷美术师潘文复与设计师田慧娣在1965年时开始试验彩色玲珑釉，成功制作出了红、黄、青、蓝四种釉料，并在1965-1982年间试制出了彩色玲珑薄胎碗、皮灯和罗汉汤碗等产品。从90年代开始，玲珑瓷的技术革新虽然不如之前那样高潮迭起，但依然偶有突破，例如在1991年，高档玲珑强化瓷三头饭具的研制成功，成为了光明瓷厂在改制之前留下的较为成功的技术范例。

2. 品类发展

从80年代初开始，景德镇瓷业的从业人员与决策者就已经充分地认识到了创新设计的重要性，正如轻工业部姜思忠在全国陶瓷创作设计会议中提到的："原来我们以中、低档陶瓷向东南亚出口，现在必须提高质量，花色翻新快，使用功能过强。假如我们不提高设计水平与质量，就无法竞争。国外消费者喜新厌旧，我们的陶瓷设计要时时刻刻变，用新面孔新产品开路。要考虑日用功能，要考虑艺术效果。"[4]事实上，这个概念早已在景德镇的一些陶瓷研究部门中得到了充分的实践。

传统的青花玲珑瓷通常使用米粒形玲珑眼，口足部分的青花纹饰也多为云蝠、芭蕉或"工"字，形制较为单一。为了改善这种设计现象，光明瓷厂自1961年开始设立了专门的玲珑瓷研制小组，在挖掘传统工艺的同时开发适合时代需求的新产品，这一发展过程已在文献中被真实地记录了下来："到1978年时已能大批量生产各式配套餐、茶、咖啡具，品种发展到近百个。1979年以来，……设计成功新品种17套件，新花面36套（件），品种由建厂初期的几个，发展到现在的160余个，其中有高档的灯具、文具、陈设瓷、礼品瓷；高中档的各式餐具、茶具、咖啡具等日用瓷。"[5]到了1984年，光明瓷厂设计的装饰画面已达七百余种，包含有人物、山水、花鸟、草虫等多个类别，其中一件名为"四季美女"的玲珑皮灯，开创了将人物与玲珑结合的新技巧。在器型设计上，既有6头到22头的茶咖具（图41），也有一百五十多个品种的陈设瓷。在工艺上，玲珑眼已从传统的米粒形拓展到花鸟、水浪、云彩（图42）等形状。同年，在红光瓷厂的玲珑瓷生产中，产品种类可分为盘、碗、杯、碟、盅、壶、汤锅、调羹等八大类别，共七十多个品种（图43），其中还包括著名的195头西餐具。在题材表现上，他们曾设计了一套名为"古马"的文具产品，采用青花绘成富有古意的马匹，搭配以玲珑眼组成

［2］在《景德镇陶瓷》1984年第4期第45页的通讯文章《"田菁胶化学改性物在陶瓷中的应用"科研项目通过鉴定》一文中写到："（加胶）有助于克服青花玲珑瓷凹眼的缺陷。"这一成果在1985年即被引入到光明瓷厂的玲珑瓷批量生产中。

［3］本刊通讯，艺术瓷厂彩色玲珑瓷试验成功并投入小批量生产，景德镇陶瓷，1984（1）：36。

［4］张志安，以艺术陶瓷开路、振兴中国陶瓷——全国陶瓷创作设计会议述要，景德镇陶瓷，1986（1）：49。

［5］余传师、张明旺，"玲珑生辉"今胜昔——记奋进中的景德镇光明瓷厂，景德镇陶瓷，1988（4）：9。

图 41　光明瓷厂产青花玲珑 17 头西餐具，景德镇十大瓷厂博物馆藏

图 42，光明瓷厂产青花玲珑开窗花鸟皮灯，景德镇十大瓷厂博物馆藏

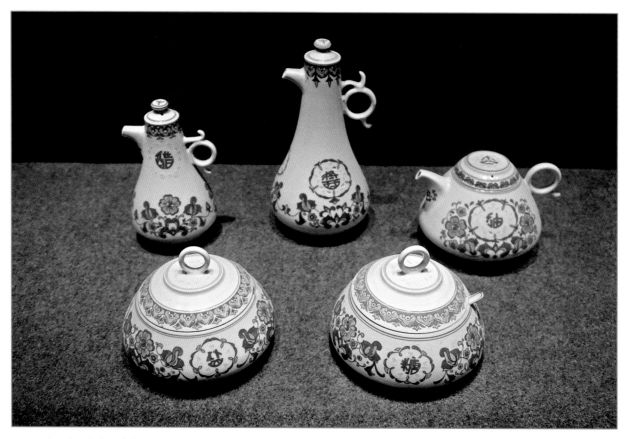

图 43　光明瓷厂产青花玲珑厨房系列套具，景德镇十大瓷厂博物馆藏

的花形图案，取意"丝路花雨"，在创意上极为新颖。

　　值得重视的是，在 80 年代的玲珑瓷创新活动中，景德镇的设计人员还十分清楚地知道如何针对重点消费市场设计合适的产品，例如，在 1981 年 1 月 8 日至 25 日开办的东京、横滨、大阪、京都四地展览会上，他们为早已行销日本多年的传统青花玲珑瓷增添了新的品类，"玲珑眼一破过去单调、呆板格式，组成云形、花形、动物形的纹样，青花纹样也改变了过去几十年一贯制的花心、龙心，增加不少图案，动物、人物、山水，给人形式多样、新颖别致的美感。"[6] 再一次激发起日本消费者的购买热情。不过，景德镇的玲珑瓷生产也并非一味求新求变，他们善于对市场进行分析，以确定具体的产品形式，在一篇发表于 1983 年的文献中，调查者写到："港、澳、新、马、泰、日本是景德镇传统瓷的主要市场之一。……青花玲珑……深受该地区消费者的欢迎。……西北欧市场的消费者对景德镇传统瓷中对青花玲珑……有历史性的偏爱，……以青花玲珑为主销品种的西德市场，82 年的销售量比 81 年同期增长 33%。青花玲珑二头饭具多年来已成为行销该地区的拳头产品，每年向该市场出口量高达 500 万件左右。"[7] 在一套 1984 年左右设计生产的"夫妻杯"上，设计者采用传统的喜鹊与梅花为题材，以玲珑眼组成花朵，间隔绘以青花喜鹊纹样，寓意夫妻幸福，在展出时也因题材温暖、造型实用而获得了日本消费者的追捧。

［6］秦锡麟，访日见闻——记景瓷在日本展出，景德镇陶瓷，1981（1）：68。
［7］于启田，近期景瓷海外市场剖析，景德镇陶瓷，1983（3）：40-41。

3. 品牌建设

对于当代的景德镇陶瓷生产厂家而言，品牌的建设并非一个崭新的概念，事实上，在20世纪80年代时，景德镇便已有了自己的瓷业品牌体系，其中最富盛名的玲珑瓷当属由光明和红光瓷厂设计生产的"玩玉"牌产品，在1980年日本高岛屋的展销中，"玩玉"青花玲珑瓷便被抢购一空。相关文献[8]记载，"玩玉"牌青花玲珑瓷在1981年获得了国家金质产品奖，此时的产品不仅继承了传统的技艺，还发展出包括咖啡具、中西餐具、烟具、文具、花缸、皮灯、挂盘等多个新品类（图44），每年产量可达数千万，产品远销欧、美、澳、亚、非五大洲一百多个国家和地区，出口占70%。可以说，"玩玉"的成就与两大瓷厂的品牌塑造与研发投入有着密切的关系，以红光瓷厂为例，1981年时他们就已在"玩玉"牌青花玲珑瓷的制作中要求做到"底坝平整、光滑、不刺手；杯、盅类产品，由涩口改为釉口，壶类产品由涩底坝改进为釉坝，达到滋润、细腻、整洁。针匙产品底部美观，光洁。改进了青花料的配方，提高了玲珑眼的透明度，使青花玲珑配合在一起晶透明丽。"[9]（图45）同时，决策者与设计师还正确地认识到了品牌的定位不应脱离消费者的日常需求，例如在80年代初广受消费者欢迎的"玩玉"牌3头（汤碗、碟子、汤匙）罗汉餐具，不仅具有景德镇玲珑瓷的艺术传统，还便于清洁、价格适中，日本大阪Ａ－Ⅴ株式会社的相关人员在看到这套餐具后赞美道"青花玲珑瓷，

图44 青花玲珑100件荷花瓶（光明瓷厂）、青花玲珑2头梅花烟具（光明瓷厂）、彩色玲珑300件皮灯（艺术瓷厂），图片来源：景德镇陶瓷1984（3）彩版

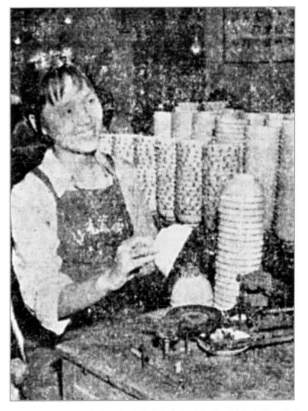

图45 1981年红光瓷厂青花玲珑瓷生产质检员，图片来源：黄芳高、陈培顺等，传统玲珑新风采，景德镇陶瓷，1981（2）：4

[8] 章达，青花玲珑获金牌，景德镇陶瓷，1981（2）：1。

[9] 黄芳高、陈培顺等，传统玲珑新风采，景德镇陶瓷，1981（2）：4。

简直把我们迷住了！"

到了 1983 年，在由江西省陶瓷工业公司举办的"景德镇旅游瓷看样订货会"上，玲珑瓷文具、餐、茶、咖啡具被划归于"为各地宾馆、车船码头旅游事业设施服务的样品"第四类[10]，也可以从侧面说明当时的生产者和决策者对玲珑瓷已有较为明确的消费定位，因此，他们在塑造品牌时能够更为精准地把握产品的发展方向与趋势。

由于品牌定位准确，从 60 年代开始，景德镇的玲珑瓷生产就迈入了一个高速发展的阶段，在国内的各类比赛和评比中获得了优异的成绩。（表 4）

表 4　1949-2000 年景德镇玲珑瓷产品获奖情况

年　代	生产厂家	品　牌	作　者	品　名	奖　项
1979	光明			青花玲珑瓷	国家轻工部优质产品证书
	红光			青花玲珑"三头罗汉饭具"	江西省优质产品奖
1980	红光		罗山东	青花玲珑牡丹图案45头西餐具	全国新产品、新造型、新装饰评比二等奖
1981	光明红光	玩玉		青花玲珑瓷（图46）	国家金质产品奖
	光明		刘文龙	青花玲珑15头金鱼咖啡具	新造型、新装饰评比一等奖
1982	艺术瓷厂		熊友根田慧棣潘文复龚田根	33公分玲珑斗彩斗笠碗	景德镇市首届陶瓷美术"百花奖"一等奖（陈设瓷）
				青花玲珑100件玉兰皮灯	景德镇市首届陶瓷美术"百花奖"二等奖（陈设瓷）
	光明		李金球	100件青花玲珑迎春瓶	景德镇市首届陶瓷美术"百花奖"三等奖（陈设瓷）
			刘文龙	50件四头青花玲珑孔雀文具	
			王宗涛	100件青花玲珑花蕾瓶	
			刘文龙	青花玲珑牡丹春光瓶（图47）	

[10] 本刊通讯，"景德镇旅游瓷看样订货会"样品有多少，景德镇陶瓷，1983（2）：56。

1982	红光		罗山东	青花玲珑山茶花 15头咖啡具	景德镇市首届陶瓷美术"百花奖"二等奖（日用瓷）
			罗山东 徐娇里	青花玲珑5头酒具	
1983	光明	玩玉		青花玲珑玉玲吊灯	国家优秀新产品金龙奖
				宝珠餐具	
	红光			青花玲珑茶具、咖啡具	对外经济贸易部荣誉证书
	光明		王宗涛	青花玲珑吊灯（图48）	全国日用陶瓷产品质量行业评比陈设陶瓷特技类优胜奖
					全国优秀新产品奖
					景德镇市第二届陶瓷美术"百花奖"一等奖（陈设瓷）
1984	光明	玩玉		青花玲珑 45头西餐具	国家金质产品奖
	光明			宝珠式青花玲珑餐具	全国优秀新产品奖
	红旗		陆涛 占开狮	釉下斗彩满花玲珑 5头餐具	景德镇市第二届陶瓷美术 "百花奖"一等奖 （日用瓷）
	光明		王宗涛	青花玲珑梅鹿 15头茶具（图49）	
	红光		陈义芳 陈楚南	青花玲珑8头大理 菊扁品茶具	景德镇市第二届陶瓷美术 "百花奖"二等奖 （日用瓷）
	红光		陈义芳 徐娇里	青花玲珑8头秋罗 提环品茶具	景德镇市第二届陶瓷美术 "百花奖"三等奖 （日用瓷）
	光明		刘文龙	青花玲珑15头 方块图案咖啡具	
	光明		王宗涛	青花玲珑加彩小羊 30件皮灯	景德镇市第二届陶瓷美术 "百花奖"三等奖 （陈设瓷）

年份	厂	作者	作品	奖项
1984	红光		青花玲珑 45 头西餐具、15 头美丽咖啡具	轻工部优质产品奖
1985	光明	刘英令	青花玲珑 6 头新婚用具	景德镇市第三届陶瓷美术"百花奖"三等奖（日用瓷）
	光明	王宗涛 李金球	青花玲珑蝴蝶 92 头餐具	
		刘文龙	青花玲珑 2 头蝴蝶茶杯	
		刘文龙	青花玲珑 15 头乐乐蝴蝶咖啡具	
	红光	巴德伟	青花玲珑冰心 5 头啤酒具	
		陈义芳	青花玲珑 4 头提梁温酒具	
	省所 红光	游亚非 罗山东	青花玲珑 15 头玉雅咖啡具	
	职大	刘英令	青花玲珑比目鱼 15 头咖啡具	
	艺术瓷厂	田慧姊 潘兆清	彩色玲珑 100 件灯台瓶	
	光明	刘英令	青花玲珑 150 件花瓶式台灯	景德镇市第三届陶瓷美术"百花奖"三等奖（陈设瓷）
	红光	邹红新	青花玲珑 80 件四季皮灯（花面）	
1986	光明	王宗涛 李金球 刘文龙	"清香"青花玲珑 45 头西餐具	莱比锡国际春季博览会金质奖章［3月］
				江西省陶瓷行业优质产品评比会餐具类第一名［7月］

年份	厂别	作者	产品名称	获奖情况
1987		侯隆义	青花玲珑"清芳"饭具（图50）	景德镇市青年陶瓷美术作品"青春杯"大奖赛入选［10.24］
	红光	巴德伟	"楚乐"台灯（图51）	景德镇市青年陶瓷美术作品"青春杯"大奖赛一等奖
	光明	玩玉	青花玲珑餐具	全国名优陶瓷消费者满意产品奖
			青花玲珑32头中餐具	中国妇女儿童用品40年博览会金奖
	艺术		彩色玲珑瓷	优秀科技成果奖
1988	光明		稀土宝石绿玲珑系列产品	中国第一届稀土神龙杯特等奖
			青花玲珑500件仙女宝莲月灯	首届景德镇国际陶瓷节国际陶瓷精品大奖赛创作奖
1989	光明	刘英令	青花玲珑孔雀茶杯	景德镇市第四届陶瓷美术"百花奖"三等奖（日用瓷）
	红光	巴德伟	青花玲珑5头文具	
	红光	李时民	青花玲珑"星乐"吸顶灯	景德镇市第四届陶瓷美术"百花奖"三等奖（陈设瓷）
	光明	玩玉	青花玲珑茶具	国家金质产品奖
	光明	玩玉	青花玲珑系列产品	首届北京国际博览会金奖
1991	光明	王宗涛	青花玲珑映玉20头西餐具	中国瓷都——景德镇第二届国际陶瓷节日用瓷精品大奖赛三等奖
		玩玉	青花玲珑瓷	第二届届北京国际博览会金奖

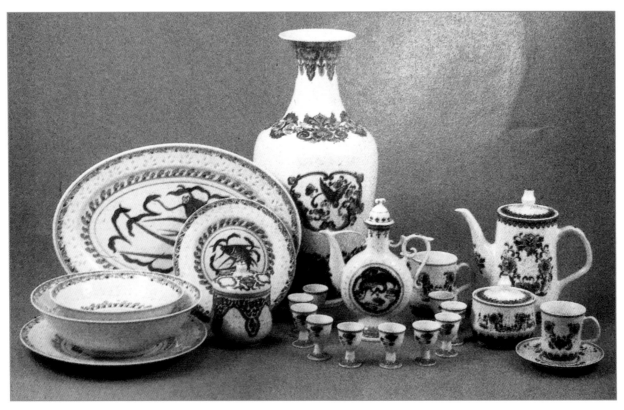

图46，荣获1981年国家金质奖章的"玩玉"牌青花玲珑瓷（光明瓷厂、红光瓷厂），图片来源：景德镇陶瓷1984（3）彩版

图47，100件青花玲珑牡丹春光瓶，图片
来源：景德镇市首届陶瓷美术百花奖作品
选登，景德镇陶瓷，1983（1）：彩版

图48，光明瓷厂产青花玲珑吊灯（王宗涛设计），图片来源：
景德镇陶瓷，1983（4）彩版

图 49，青花玲珑梅鹿 15 头茶具，图片来源：景德镇陶瓷 1984（1）彩版

图 50，青花玲珑《清芳》饮具（彩绘瓷厂侯隆义设计），图片来源：景德镇陶瓷 1988（1）：彩版

图52，景德镇青花玲珑餐具在美国市场的宣传卡片，图片来源：熊汉中，活跃的美国陶瓷市场——赴美考察材料之三，景德镇陶瓷，1982（3）：49

图51，青花色釉《楚乐》台灯（红光瓷厂巴德伟设计），太图片来源：景德镇陶瓷1988(1)：彩版

事实上，自80年代起，景德镇的玲珑瓷品牌建设不仅广见于国内，同时也在国外的消费市场上树立了一定的品牌规模。1981年11月8日至13日，在纽约曼哈顿常设礼品中心、美达森礼品中心和乔奇王子旅馆举办的瓷器、玻璃和礼品展销会上，美国天山公司推出了景德镇光明瓷厂生产的宝珠坛式青花玲珑餐具（图52），获得了包括布鲁明戴尔百货公司在内一众客商的好评，在这样的销售环境下，天山公司在美国注册了"米花"商标，专销景德镇玲珑瓷。

在品牌建设的过程中，展销会确实曾是一种有力地推动和介绍景德镇陶瓷产品的方式，同时，在重点城市设立的专售商场也成为了堪与比肩的口碑

建设方式。1982年左右，上海南京西路开设的"上海景德镇艺术瓷器服务部"就是其中的一个窗口，而其对于景德镇玲珑瓷的发展所起到的重要作用就在于它能够及时地给出消费者的需求反馈，例如"由于日本讲究喝茶，特别对青花玲珑茶杯，茶具十分喜爱，美国外宾对青花玲珑瓷，更是爱不释手。"[11] 在信息交流还不甚发达的80年代初期，这些第一手的资信能够帮助景德镇的瓷厂及时调整设计与研发方向，以保持其优良的品牌形象。正如时人在评价"北京景德镇瓷器服务公司"时写到："工商联合经营好处很多，不仅丰富了首都市场，给中外顾客提供了方便，还面向华北、西北等地区，承办订货、发货等业务，既减少了商品中间环节，又密切了产与销之间的关系，同时还为生产部门提供了市场需求情况，加强了信息反馈，更有利于改进工艺，促进产品更新，推动生产的发展。"[12]

[11] 陈荐南，景德镇瓷器在上海——《上海景德镇艺术瓷器服务部》商场掠影，景德镇陶瓷，1982（3）：75。

[12] 黄声保，北京景德镇市瓷器服务公司开始营业，景德镇陶瓷，1982（3）：76。

景德镇现代玲珑瓷的生产状况

自从 10 大瓷厂改制之后，玲珑瓷的生产就开始从集中式的工厂模式转变为中小型作坊模式，在很长的一段时间里，玲珑瓷似乎处于销声匿迹的边缘。2009 年第一期《景德镇陶瓷》杂志第 22 页的底部刊登了一条"关于举办'全国青花玲珑及青花日用陶瓷器型与装饰设计大赛'通知"，通知内写到"青花玲珑及青花是中国传统的陶瓷品种，具有明快、清新、雅致、大方、装饰性强等特点，被誉为'国瓷'。为了加快青花玲珑及青花陶瓷的发展，使传统青花玲珑及青花陶瓷能够焕发出蓬勃生机和活力，成为中国陶瓷产业的新亮点，由中国陶瓷工业协会、景德镇市人民政府、景德镇陶瓷学院共同举办的'全国青花玲珑及青花日用陶瓷器型与装饰设计大赛'将于 2009 年 4 月下旬在景德镇举行。"这场由中国陶瓷工业协会、景德镇市人民政府和景德镇陶瓷学院（现"景德镇陶瓷大学"）联合举办的赛事似乎透露出一个信息，即玲珑瓷有望再一次成为景德镇瓷业的代表之一。然而，在 2014 年的文献中却有这样一段描述："……'景德镇仿制历代名窑陶瓷精品大奖赛'的参赛作品，……唯独不见玲珑瓷。……说明两个问题：一是古代流传的玲珑瓷尤其是陈设瓷极为稀少，在民间几乎没有，没有参照物如何去仿？二是玲珑瓷在景德镇，至少在业内没有引起足够的关注，没有把她放在青花、粉彩、颜色釉同等的地位去对待。"[1] 虽然这段描述并不全面，却仍表现出了玲珑瓷略显尴尬的地位，即大部分消费者几乎都已忽视了它曾是与青花、粉彩和颜色釉并列的四大名瓷之一。不过，这并非消费者的问题，主要还是因为玲珑瓷本身的特殊属性，即它通常与青花同时出现，因此，在经过之前数十年的设计发展之后，人们逐渐习惯于将玲珑视作青花的辅助装饰技法，而非将它视作一个独立的陶瓷品类，这是它与生俱来的特征，很难改变。但是，伴随着技术的发展，人们开始对这一传统的装饰技艺有了新的看法，例如，当延展性更高的新型玲珑釉（见前文第二章第二节）出现之后，玲珑眼的大小与形状得到了明显的改善，同时，模具镂孔技术的普及也使得玲珑眼在一件完整器上的分布范围和面积大大超过青花等辅助装饰（图 53），由此，我们就可以尝试制作出新式的"素玲珑"产品（图 54-55），让消费者充分地体会到玲珑的纯粹之美。此外，景德镇的玲珑瓷生产中目前还引入了一种名为"水晶玲珑"的新技术，这种水晶玲珑釉源自于德化，由于加入了高透明度的材料，烧成后的水晶

[1] 刘火金，换个角度聊"瓷博"，景德镇陶瓷，2014（6）：43。

图 53　玉柏瓷厂生产的青花玲珑"和"字盖杯，摄影：徐晓蕾

图 54-55　玉柏瓷厂生产的玲珑菊纹茶具 1，摄影：徐晓蕾

玲珑眼透明度极高，接近于玻璃的视觉效果，不过，较之于传统玲珑瓷而言，这种高透的玲珑釉似乎缺少了一种朦胧的美感。

就景德镇目前的玲珑瓷生产状况来看，虽然如同 70-80 年代那样的集中式大厂生产已不复存在，但仍有许多中小规模的瓷厂还在兢兢业业地延续着这一传统名瓷的研发工作，他们一边积极地学习着各项有关于此的技术改良，一边努力地设计出符合现代审美观念的新产品。客观地来说，这些中小型瓷厂也正是未来景德镇玲珑瓷产业复兴的中坚力量，在访谈中，他们所表露出来的创新意识和对玲珑瓷市场的乐观展望也使我们得以更好地认识到玲珑瓷的艺术价值与市场意义。（表 5、表 6）

表 5　景德镇朴臻瓷厂访谈纪要[2]

采访日期	2017.05.26
访谈纪要	本次访谈由徐晓蕾、黄昱、徐易（以下简称"问"）完成，访谈对象为景德镇朴臻瓷厂厂长艾文宗（以下简称"答"）。 问：您这里玲珑瓷的主要生产流程是怎样的？ 答：第一步钻孔（图55-57），我手上正在做的这个花型是传统的，也可以根据需要做其他的花型。第二步是填釉（图58-59），就是把玲珑孔用釉封住，而且要平一点，我们在操作过程中尽量不能让它有空气进去，空气进去了的话，到时候烧出来的玲珑眼里就会有气泡，像我们这个玲珑，就是很纯净的，像有些有问题的那个大的碗是叫别人填的，他的技术不太过关，就会有这种小针眼，这都是气泡。现在从工艺上讲，我们尽量可以避免这个问题，但是一般生手来填玲珑釉都会或多或少地出现这些问题，这有个适应过程在里边。填釉也有几种方式的，我们这个是属于点釉，用点釉的方式来把它填满。还有呢就是压釉，用贴花那个刮皮把玲珑釉调成比我们这种填法的玲珑釉稠一点，然后把它压进玲珑孔里面去，那个就适合生产批量更多一点的，我们这个不方便压，因为这个笔画太细了，压得不好就把它压崩掉了，像这种米粒型的传统画面，而且坯体相对厚一点的，这种如果用压釉的方法可操作性就更强一点。传统的玲珑釉是类似于那种注浆式的填釉方法，像这个，有很多是在那个模里面，刚刚压好的坯，或者是倒浆做出来的坯，在成批量生产的情况下，它是有打孔器的，打孔器就和雨伞的金属伞骨一样的，用这个打孔的话，形状就丰富了，要圆形有圆形，要米粒有米粒，用它就往外面压，一用力就可以把坯上要玲珑眼的位置戳出洞来，就能打出你要的玲珑花纹，打好玲珑眼以后，趁坯还在模子里的时候，就可以倒玲珑釉进去，就自然而然的把孔填满了，填满以后再把多余的釉倒出来就可以了，那个方法就比我们这样一个洞一个洞手填的要方便多了，但那种方法就是用来大批量生产的了，所以在陶瓷市场上你就可以看到很多那种造型一样花纹一样的碗，每个只要几块钱就可以买到，但如果让我们来做的话是肯定做不了的，我们这种光一个坯就要几块钱，而且，因为有了新的花纹，我们打玲珑眼的手法也和传统的那种米粒形的不一样，成本就更高了。填完釉之后抹水，把多余的玲珑釉抹平，然后上透明釉，先上器物里面的釉，我们是采取射釉的方法。施外釉之前要荡内釉，就是把釉倒在坯体里面再倒掉，而射釉相对来讲更均匀，射进来以后多余的釉立马就流出来，就很均匀了。这个是属于面釉，和刚才点釉的玲珑釉不一样，要用一样的釉也是可以的，传统的玲珑釉也可以做面釉，但是现在我们的要求相对来讲不一样了，因为玲珑釉达不到我们的品质要求，相对于我们现在所用的面釉来讲，玲珑釉就有点粗糙了。我们现在用的这种面釉射釉也可以，吹釉也行，根据具体的器型和品质需要来选择施釉的方法就可以，施完釉以后再放在海绵上蘸一蘸，把口沿的釉弄匀，等它干了之后再来上外面的釉，外面的这层釉我们既可以蘸釉、浸釉，也可以吹釉，也是根据具体的情况来选择不同的施釉的方式。

————————

[2] 本段朴臻瓷厂的相关照片均由黄昱拍摄。

采访日期	2017.05.26
访谈纪要	问：您的玲珑瓷设计创新主要表现在哪里呢？ 答：传统的玲珑又叫米粒，根据师傅的手法不同，可以开出不同的大小，不过，如果玲珑眼再开大一点，这个釉就需要跟着玲珑眼走，配方需要稍微改动一点。现在这种传统米粒形玲珑的变化并不是很大，最多就是采取了一些机械化的制作方法，这也是一种变化，因为现在市场需求不一样了，我们在生产量这一块完全靠手工去做的话是生产不了这么多量的，所以我们就要引进一些设备，来把它的生产量做高，所以有一些产品就采用了机器打孔的方式。像普通的米粒型青花玲珑茶具一套输出价位在三百多，玲珑多一点的价位就要高一点，因为玲珑越多，出毛病的几率就越多，我们这个工艺就在填釉这一块，平时画的东西基本不会有问题。当然了，要想做出新东西，光靠这个不行，我们还在考虑做新的花面，比如说，这些成品中除了青花和玲珑结合的（图60），还有粉彩扒花与玲珑的结合，或者是新彩与玲珑的结合，玲珑可以与各种工艺结合，结合之后它的效果就会更好看，大家也愿意去买，比如我们这个扒花的12生肖杯一套出货价就可以达到1800（图61）。再就是构图这一块，像这种文字都能这样去打出来，就可想而知了，包括这个卡通的图案，这个都可以做的。就是不拘泥一些老的传统的图案，就是说只要有能想得出来的图案，我们都可以去把它做出来，都是根据市场需要，趋于个性化的这一块可以去考量。这主要就是在玲珑眼上可以做改变，我们现在开始做这种玲珑与雕刻结合的产品，比如刻别克的车标（图62），还有刻人名这一类个性化的产品（图63）。比如我们这里生产的个性定制百年好合、喜结良缘纹样的玲珑瓷，别人结婚的时候一般送喜糖，现在也可以送自己专门定制的有喜字或者喜庆纹样的对杯，福（图64）、喜、鸳鸯纹的图案现在特别受欢迎，办喜事的人家都会想等到结婚的时候送一对这样的对杯出去，它的纪念意义更强。不过，不管怎么说，传统的产品针对的是传统的市场，个性化的东西相对来讲属于小众的市场，所以，就目前来看，传统纹样的依然还是属于大众的东西，既然是大众的东西，就是说它可以大量生产，然后直接拿到市场上去卖，买的人依然会很多，但小众的东西它不可能去面对大市场的，只能说你需要我才给你做，你不需要我就不会自己去做，因为它的针对性太强了。 问：这些设计创新是不是对釉的配制技术也提出了新的要求？ 答：虽然景德镇的玲珑瓷厂家用的玲珑釉都各不相同，但是其实他们相互之间的区别也不是特别大的，是会有一些比较细微的变化，像这个玲珑孔大小不一样，挂的釉也是有区别的，还有就是掺杂了一些现代的元素进去，其他的料再跟进，玲珑釉也在跟进，所以现在出现了彩色的玲珑（图65），像这种有红色玲珑的，但事实上它并没有那么透明，因为我们都知道，真正能经过这么高温度烧的颜色它本身就是矿物颜料，所以它可以耐这么高的温度，如果像一般人工制造出来的颜料，它是烧不了这么高的温度的。所以它透明性可能要差一点，你看这个彩色的玲珑和普通玲珑比起来就不怎么透，主要原因就是在这里，按照现在的技术水平来说，就是改进的话也只能做到根据市场上的审美要求多做出一些彩色的类型而已。

采访日期	2017.05.26
访谈纪要	问：能简单谈谈您学习玲珑瓷的经历么？ 答：其实我学玲珑瓷的时间也不算很长，因为我从陶瓷专业毕业了之后就一直在外面工作，那个时候整个景德镇的陶瓷市场都不算很好，但是，后来这种局面慢慢转变了，我在外面工作的那个公司也是做陶瓷这一块的，针对陶瓷市场他们是做过详细的调查的，在外面做市场调查的时候，他们发现玲珑瓷这一类东西在外面非常少见，但它又曾经是景德镇四大名瓷之一，所以，从他们做的市场导向结果来看就认定了玲珑瓷一定还会有再创辉煌的时候。所以我们当时就做了一批样品出去，拿到外面的展销会上去看，接受调查的人都觉得这个东西很新奇，因为我们这个玲珑瓷和外面那种玻璃玲珑（水晶玲珑）又不一样了，我们这个是比较经久耐看的，所以他们看了以后就比较容易接受它，在价位上来讲，因为现在生活水平都比较好，在我们定的这个价位上他们也都是可以接受的，所以我们再回过头来，才开始做这一块。我接触这一块的时候还曾经想到市场上去找玲珑茶具来做范本研究一下，但是当时还真的很难找到，也就是大概在 09 年的时候，然后我们就去看人家做的玲珑餐具，学习他们的那种方法，然后引用过来，用在茶具上，做了几批投放到市场上去，那时候我们还没有用机器做，就是纯手工去做，而且整个的制作过程我们都要求是用纯传统、纯手工的方法去做，包括毛坯这些东西都要纯手工的，因为我们当时就把它定位的比较高。后来人家看到你做成这个样子了，而且我们在外面展会上一摆出来，看的人比较多，其他的参展商呢也有很多是景德镇的，他们就觉得你这人挺多的，人气挺旺的，就也过来看一下，一看这个东西觉得我们也可以做的，讲技术的话，景德镇的玲珑瓷在 70~80 年代也有过大发展时期，所以就技术而言也并不是特别难的东西，研究一下，发掘一下也就可以做了。虽然我们当时做市场调查的时候就考虑过这个技术还不普遍，比起粉彩青花来说，有技术的人才当时相对来说是比较少的，所以我们做它的话，市场的反应速度可能不会有那么快，但是景德镇毕竟还是有这个技术基础的，市场反应比我们当初的预想要快了一些，也就两年左右的时间，整个市场就起来了，特别是到了最近这两年就更多了。当然，也有可能我当时做的时候也有人还在延续玲珑瓷的生产，不过，当时市场上的铺货量真的很少，所以做出来以后，外地的客户一看就觉得很新奇，慢慢的市场上也就越来越看好玲珑瓷了，还有很多像原先从光明瓷厂、人民瓷厂、红光瓷厂这些老的玲珑瓷厂出来的人，他们本身就有技术，所以很有趣的是，做玲珑这一块大部分的人还都是景德镇本地人，这倒是也可以看作是我们景德镇的陶瓷文化被很好地继承下来了吧。
	问：您这里的收徒情况怎样？玲珑的技法传承有没有什么困难呢？或者说您在带徒弟的时候有哪些方面您觉得是他们比较难掌握的？ 答：学徒是有，但是学完了也就到其他地方去干活去了，留不下来，这个是没办法的。传承上吧，不讲其他的，就这两年来说，因为我这里在整个市场上是比较早做玲珑，特别是茶具这一块的，但是你可以看到现在市场上的同类产品由很多，为什么多呢，我觉得主要还是大家都对这一块的市场比较看好，才会有越来越多的人开始去做这个，特别是很多人转项目的时候也都往这上面去做，所以可以讲到这里来学的人也好，还是其他已经在做玲珑瓷的人，大家对整个市场的走向应该都是比较看好的。因为本身产品和市场来讲就是此消彼长的，景德镇也一直有几个特色的东西在这里，也许今年是流行粉彩，明年就是青花了，再过几年又是玲珑了，这个流行趋势肯定也要有几年，

采访日期	2017.05.26
访谈纪要	所以这几年玲珑的市场肯定是好的，来学玲珑的年轻人也就多起来了，但是玲珑的技术还是有一定难度的，特别是填釉这一块，关键是釉填的不好它就容易起泡了，所以很多人就想办法采取各式各样的方法来避免这种手工缺陷，包括我们在前段时候的试验，用机械手臂来填这个釉，基本上成功率也能达到百分之九十，但是我们还是想追求更好的，想尽量达到百分之百，所以纯靠机械去做还是有点困难的。 问：您觉得怎么样才能让它的市场有一个长久的发展呢？ 答：这个只能是说从大的方面来看，它肯定是能够获得长久发展的，因为它本身就是这么多年流传下来的，实际上它一直都是存在的，只不过是，就和现在一样的，市场上总是有起有伏的，比如说玲珑市场好的时候，并不是说我就不需要青花了，也不是说我不需要粉彩了，只不过是这几年的市场需求里，我们把玲珑这一块儿放大了，再过几年又把青花放大了，虽然你可能没那么大规模没那么大影响，但它一直是存在的。你要它永远发展的话不是说它永远在市场里占据一个主流，所以，要冷静一点对待它的发展，因为它发展肯定是持续性的，既然能够成为景德镇四大名瓷之一，我就相信它肯定是有长久的生命力的，只不过我们在它处于低谷的时候不要惊慌，反而是要想办法把它做得更好，然后等待市场的回暖，这是一个必然的发展趋势。

表 6　景德镇玉柏瓷业有限公司访谈纪要[3]

采访日期	2017.11.17
访谈纪要	本次访谈由徐晓蕾（以下简称"问"）完成，访谈对象包括有玉柏瓷业有限公司董事长李辉丰以及他的工作团队（以下简称"答"）。 问：为何选择玲珑瓷为生产主流？ 答：我的父亲以前就是红光瓷厂专门负责制作玲珑的工人，玉柏是由他创办的，一开始，他还延续了红光的设计传统制作玲珑瓷，但当时的市场却对玲珑瓷有了审美疲劳，所以，到了1996年，我们厂开始生产一种高白泥、高白釉的杯子，2003年7月18号的晚上做出了景德镇第一款高温釉中彩，釉中彩工艺的成功既是机缘巧合，也是跟我们之前的高温颜色釉烧成经验有关。在制作这些新产品的同时，我们也没有放弃玲珑瓷的生产，但是到了2012年，景德镇的陶瓷市场开始沉淀，大家都开始注重市场气氛，我们也在考虑怎样突破重围，发挥自己的优势。很明显，我们的优势就在于玲珑瓷的生产传统，而且，在市场冷却的过程中，我们也意识到了品牌的识别度，必须要有重点，要让消费者一说起玉柏，就能想到我们的当家产品是什么，所以，在经过思考之后，我们做了战略方针的调整，做聚焦，做减法。选择玲珑瓷，一方面是因为我们觉得玲珑瓷是其他产瓷区没有的，另一个方面，我们在制作玲珑瓷方面有渊源，有传承。

［3］本段中玉柏瓷厂的相关照片均由徐晓蕾拍摄。

采访日期	2017.11.17

访谈纪要

问：你们的玲珑瓷生产发展状况如何？
答：我们最初生产的还是从红光一脉相承下来的传统米粒形玲珑瓷，而且多数都是纯手工生产的。到了 2012 年，李总接替父亲管理瓷厂之后，我们开始引入半自动的镂空机，着力于发展成为景德镇最好的玲珑瓷生产厂家。

问：你们目前所采用的玲珑瓷生产程序是怎样的？
答：前期是先注浆（图 66）或者印坯、压坯，然后修坯，再进行素烧，素烧完了以后再去打玲珑，打玲珑眼之后要填釉，等全部干了之后进窑烧制。出来之后，如果贴花或是手工绘画的话又分为两个步骤，如果是手工绘画的话就在填完釉后去进行绘画，如果是贴花的话就烧成白胎之后进行贴花，再烧制就可以了。

问：能具体解释一下玲珑瓷的制作要点么？
答：我们拿到泥胎之后第一步先修坯（图 67），之后进行补水（图 68）去掉上面的灰尘之后再素烧，然后就到了我们的玲珑车间，有些品种是需要粘特种胶水去贴玲珑皮的，有些是直接把玲珑皮贴在坯上用胶带固定就可以了（图 69-71）。目前我们使用的玲珑眼打孔机是半自动的，结合了人与机器的力量，我们用气泵将高压和沙粒结合，冲击到坯体上，形成镂孔（图 72-75）。如果没有沙粒，光靠气体冲击是不行的。镂空后然后把坯拿出来放在水中浸泡，工人自己用手感受坯体到达合适的湿度，再拿出来进行玲珑刮釉。一般来说，我们使用软的刮板（图 76）把玲珑釉刮进去（图 77-78），刮好之后晾干，基本需要一到两天的干燥时间，如果是加急订单的话我们会把它们放到烘房里烘干，烘干之后再进行一个玲珑补水，因为在填完釉之后肯定会出现凹凸不平的，也会有玲珑釉没有填好的，这些都是需要之后修补的。我们先要进行一个玲珑补水，然后进行一遍玲珑素烧，因为粘了胶水的东西我们不能直接上面釉，素烧之后拿出来然后吹灰，然后再进行一次补水，先施内釉，再施外釉（图 79-81），基本就是这样一个过程了。

采访日期	2017.11.17
访谈纪要	问：现在玲珑瓷的生产创新和问题主要表现在哪些方面？ 答：以前的玲珑眼基本上都是米粒形的，现在，因为使用模具机器镂孔，所以几乎所有的形状都可以做成玲珑眼，只要玲珑皮能够承受，并在生产链上能够达成设计的图案，都是可以做的。设计形状很丰富，但是工艺其实还有很多地方是没突破的，比如说玲珑眼最大的直径目前还是有局限的，这涉及到特种釉料和机器的技术研究，需要材料专业来辅助。而且，不同生产方式也对原材料提出了不同的要求，我们需要通过多次试验才能找到最符合的材料配方。 　　而且，机器的生产也不是全能的。就景德镇来讲，泥胎可以是机器生产的，但是在填釉这个步骤上还是必须要人手工完成的，目前还没有在机器上直接填好釉的那种。因为产品类型不同，我们还需要根据产品的具体特征来安排人工，品种不同产量是不一样的，单杯的话就比较多一点，如果按正常来讲他们一个人打眼一个人填釉的话，一天下来一个人可以完成两百件。有些玲珑是好操作的，它的数量可能就会比较多，有的图案不好操作的，数量就会少。这与玲珑的设计有关系。另一个方面，全自动的机器在使用的时候还是对器型有要求的，比如说那种镂空灯具，由人工把不需要打孔的部分用胶带包好，直接放进机器中，那个机器外观和我们厂里的机器是一样的，但是内置不同，坯体放进去有一个按键操作，只要按了按钮，它就会自动喷沙，把那一边的孔打好。因为我们厂生产的杯子、茶壶都是有把手的，而且我们产品的器形也是各种各样的，一般做灯具的就会选择全自动的机器，效率高，而且灯具只需要镂空，不用填釉，外形上也不会受到限制，但我们的产品就稍微复杂了一些。 问：现在遇到的问题是否有解决的办法呢？ 答：局部的问题肯定是有的，不管做什么样的玲珑，在设计或者釉色方面我们都是边做边学的。比如说这批玲珑我们是这样做的，下一批的时候我们可能就会选择另一种操作方式。比如说有一款茶具，是米粒形的，就可以不用上机器操作，不用等坯干，注浆出来了就可以纯手工操作，那样操作填釉的合格率至少可以达到80%吧，但是现在由于玲珑的花面设计等各个方面都有改动，很多产品都不能湿着去打孔。现在我们的操作是等坯体素烧好了，直接用机器去打孔，而之前就是纯手工制作。玲珑的形状很重要，在这方面我们也是边做边摸索，当然，这也和釉的配方和质量有密切的关系，前段时间我们试了一款釉效果很不错，有两三个品种试下来都挺成功的，接下来的话我们可能陆续就按这个操作来完成。如果釉的性质不稳定，就会出现气泡、针孔这些缺陷，所以在配方和手工操作（填釉）上都要进行改善，因为我们是一个团队，出现问题时生产线的每个步骤都需要改进的。

采访日期	2017.11.17

访谈纪要

问：你们的彩色玲珑瓷生产状况如何？

答：现在有红色和蓝色玲珑（图82）两款。目前来说我们的彩色玲珑瓷做的还是比较少，因为我们现在做玲珑还是偏向于它本身晶莹剔透的感觉，而彩色在技术方面还没有达到一定的程度，还需要继续改进，彩色釉在烧制和生产操作方面都存在很多问题（图83），到现在为止彩色釉的成品率还没有达到很高，像白色玲珑釉有些厂的成品率已经可以达到百分之八九十的样子，而彩色釉在整个景德镇市的生产量也还算是比较少的。不过为了增加产品种类，我们还是会根据客户的需要来制作彩色玲珑瓷的，像我们展厅里的一款红色玲珑，它的生产链就十分慢，所以订起货来也有一些麻烦。

问：目前公司的玲珑瓷产品主要有哪些类型？销量如何？主要销售对象是哪类市场？

答：我们公司玲珑类的产品以前比较偏传统，主要卖给传统市场。这一两年来，我们出了很多新的设计，花式各方面都有别于传统的产品，厂里现在最常生产的包括有茶具（图84-96）、餐具（图97-98）以及少量的陈设瓷。因为画面或是玲珑的形式各有不同，所以市场方面的表现就各不相同了，比如说我们在景德镇就有好几个门店，景瀚、陶溪川、西客站还有我们厂的销售部，每个店对应的客户群也不一样，所以说像年轻设计师设计的一些产品，仅在某个店卖的火，但有些产品是在所有店里都卖的比较好。拿陶溪川来说，它的整个定位包括客户群是偏年轻化的，比较喜欢时尚类的东西，我们做过一款杯子叫十二生肖杯，从出来到现在整个的销量都是可以的，因为它的价位我们定的也比较合理，所以市场接受度就比较高，同时我们又开发了十二星座系列，现在我们又开发了十二花神系列等等，像这种产品的设计感觉就是画面不是特别复杂，比较简约，这种风格的在陶溪川买的就比较好一些。当然去那边的也有年龄比较大的客户，他们喜欢的就比较偏向传统这一块，比如玲珑加上手绘工艺的，或者玲珑加上贴花的。他们会比较喜欢玲珑与青花结合的这种感觉，像一些小年轻的清新淡雅的产品他们的接受度反而不是特别高。另外一些有性别倾向的产品也不是特别好卖，就是说如果一个产品的性别特征特别明显，那么客户的选择面相对而言就比较窄，就不太好卖。所以销量这一块不能总的概括，必须针对不同群体分开讨论，而且我们的产品分类也确实是这样，有些会针年轻人，有些会针对年龄偏大一些的客户，他们产品的选择有各自的侧重点。就我们工厂这边，一般来说都是一些集团或者一些单位的客户，他们对于产品的选择相对而言偏向于传统一些，经典一些的，那种清新淡雅的反而接受度不高。目前，新的玲珑类产品仍在开发当中，虽然从整体上来说卖的比较好仍旧是那种"荣华富贵"、"欣欣向荣"等题材的手工茶具，而不是玲珑产品，但是玲珑的发展肯定是未来的一个趋势，包括它的工艺，只要有好的设计，玲珑的艺术效果肯定能被更多的人接受。

采访日期	2017.11.17

访谈纪要	问：玲珑瓷未来的发展情况如何？ 答：从设计的角度来分析的话，我们现在的玲珑瓷产品改变非常大，以前的玲珑是米粒装的很传统，现在，这种玲珑瓷不能说是过时了或者跟这个时代脱轨了，但是，市场需要层出不穷的新鲜产物，我们开发新的形式，新的表现手法，它画面的复杂程度都必须是之前产品的升级版，这就是技术、市场包括客户需求的改变所引起的结果，这是我们必须适应的，也是一个必然的趋势，我们要顺应这个趋势，不断做出新的设计，包括技术的突破，这都是我们正在做的事情，而且我们公司现在的定位就是以玲珑为主，这是我们的一个特色，也是我们未来发展的一个趋势。当然，玲珑瓷的发展有一个很大的局限就是工艺上的突破，这包括陶瓷的原料、泥土、釉料等配方的一整个研究体系，这对玲珑瓷发展的影响极大，一旦技术达到了，玲珑瓷的表现形式就有更多的可能性，这样市场的接受度或者说多样性就会加强，所以，在玲珑瓷的发展中，工艺进步是重中之重。

问：你们对玲珑瓷的发展是否有所规划？
答：在今年的瓷博会上，我们展位的展示方式是用 30×30 的亚克力板把玲珑瓷杯悬吊在空中，然后把光源放在杯子里，很多年轻人过来的时候很诧异，问这是不是夜光杯，他们不知道玲珑。但是，有一位日本的市长到了我的展柜上，他一看就知道这是萤手，日本人认为玲珑和萤火虫很像，就称其为萤手，他说你们景德镇的萤手比我们日本做的好。我就在思考，在过去景德镇玲珑是四大名瓷之一，但是现在年轻人不知道，反而日本人知道，这能说是没市场吗？过去景德镇市场红光和光明一个瓷厂有 3000 人，就是有 6000 人在做玲珑，而且以前还做出口，当时我听我父亲讲过，景德镇的出口产品里玲珑瓷是排在最前面的，而且国外市场的审美应该是可以的，既然当时可以打入欧美市场，为什么现在我们国内的年轻人反而却不知道这个传统的陶瓷品种了呢？我和我团队分析之后认为，最主要还是时代变了，在时代审美发生变化之后，玲珑的审美这一块存在一个巨大的问题，在审美发生变化的时候，玲珑的审美却没有及时跟上，但是现在有利的的方面，就是有了新的工艺，我们的镂空机的表现力很丰富，很多设计师可以通过新工艺，将他们的审美表达出来。所以说玲珑的市场不会是问题的，肯定不会说玲珑只是老人家喜欢的一个历史产物，只要设计的好，玲珑同样可以很时尚。另外，现在大家都讲究线上与线下相结合，我们玉柏以前是以线下销售渠道为主，包括客户的接触都是通过到我们的各个门店联系到厂里，然后直接见面洽谈订货。现在我们也意识到网络在营销环节中的重要性，也一直在努力去把线上的这一部分工作给做好，因为线上既包括天猫、淘宝等渠道，也包括微信和主页上的宣传、运营，这些都是需要进一步加强的，我们已有专门的团队在做这些事情。现在的玉柏已经形成了线上和线下相结合的宣传形式，按照传播速度来说，线上无疑是一个很有力的工具。我们自身也通过 20 年的沉淀，拥有比较庞大的客户群体，再通过线上发力，让他们对我们形成一个二次传播，这样的宣传力度就很大了，而且，就目前的大部分销售情况而言，有许多人都是通过口碑相传来到我们玉柏完成第一次购买和持续合作的，我们的老客户也会为我们进行宣传和推广，所以说这是我们的一个优势，整体来说，在接下来的发展中，我们还会持续注重销售渠道的线上和线下形式结合。

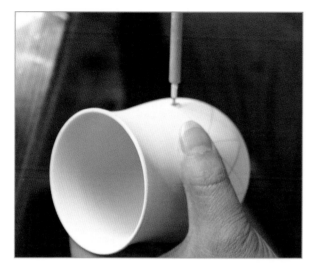

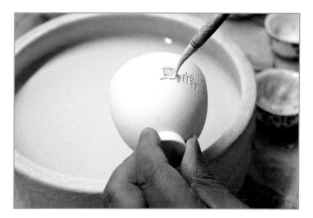

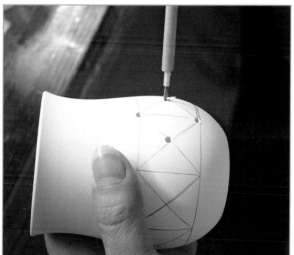

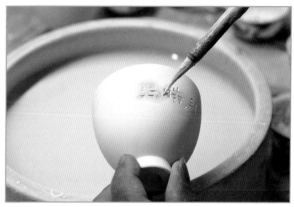

图 58-59　朴臻瓷厂玲珑瓷的主要生产流程——填釉

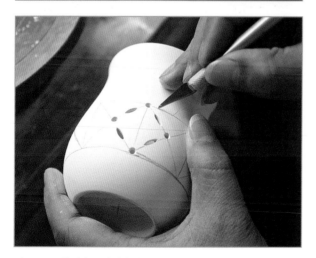

图 55-57　朴臻瓷厂玲珑瓷的主要生产流程——钻孔

图 60　朴臻瓷厂生产的青花玲珑茶杯

图 61　朴臻瓷厂生产的粉彩扒花玲珑十二生肖茶碗

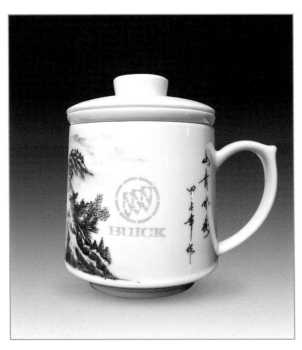

图 62　朴臻瓷厂生产的别克标定制瓷

图 63　朴臻瓷厂生产的人名定制瓷

图 64　朴臻瓷厂生产的机器雕花百福玲珑碗

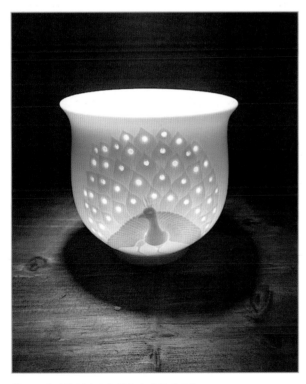

图 65　朴臻瓷厂生产的彩色玲珑瓷孔雀杯

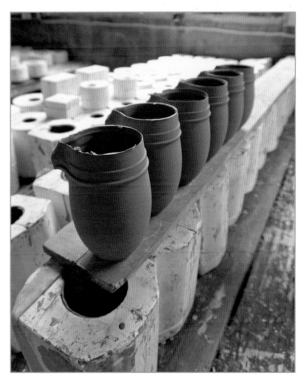

图 66　玉柏瓷厂玲珑瓷的主要生产流程——注浆制坯

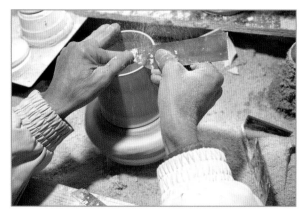

图 67　玉柏瓷厂玲珑瓷的主要生产流程——修坯

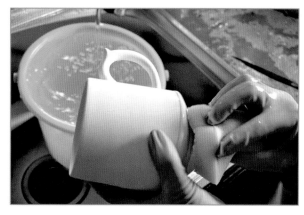

图 68　玉柏瓷厂玲珑瓷的主要生产流程——补水

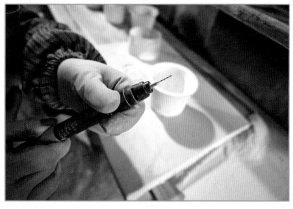

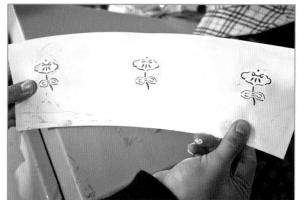

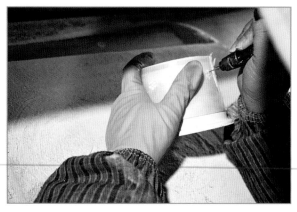

图 69-71，玉柏瓷厂玲珑瓷的主要生产流程——贴皮打孔

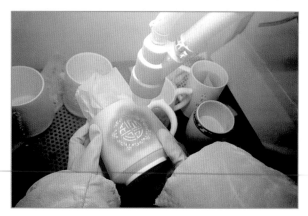

图 72-74　玉柏瓷厂玲珑瓷的主要生产流程——机器镂孔

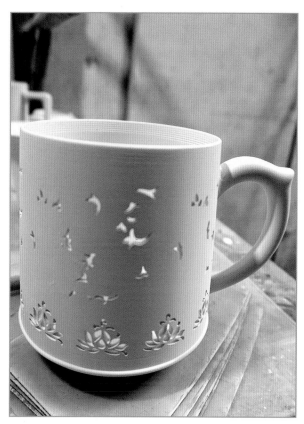

图 75　玉柏瓷厂玲珑瓷的主要生产流程——机器镂孔

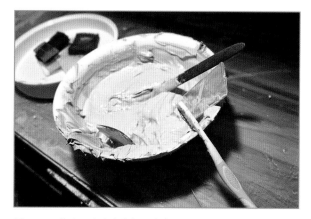

图 76　玉柏瓷厂玲珑瓷的主要生产流程——玲珑刮板和玲珑釉

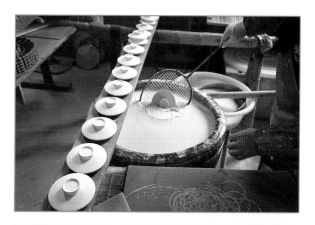

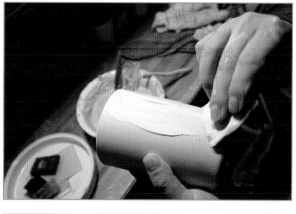

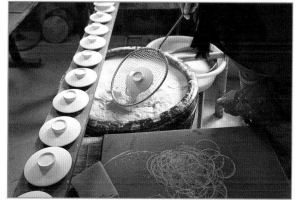

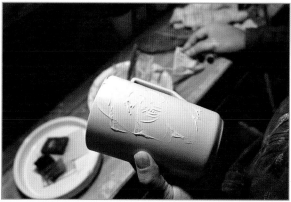

图 77-78　玉柏瓷厂玲珑瓷的主要生产流程——手工刮填玲珑釉

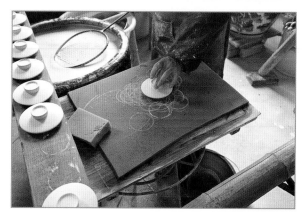

图 79-81　玉柏瓷厂玲珑瓷的主要生产流程——施釉

57

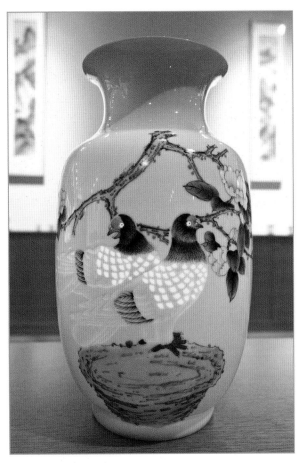

图 82　玉柏瓷厂生产的彩色玲珑陈设瓷瓶

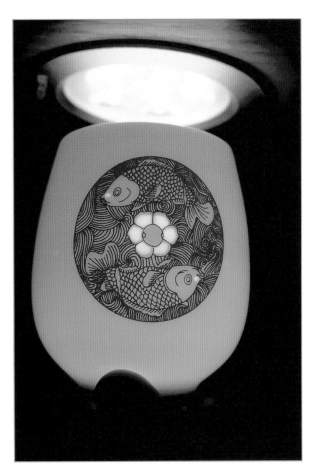

图 84　玉柏瓷厂生产的茶具产品 1

图 83　玲珑釉色流动不匀的缺陷

图 85　玉柏瓷厂生产的茶具产品 2

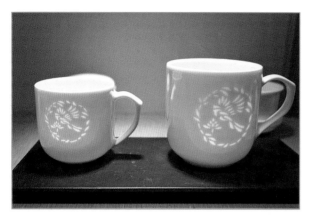

图 86　玉柏瓷厂生产的茶具产品 3

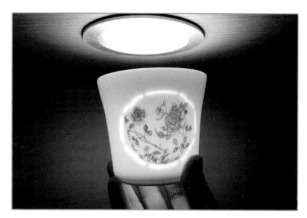

图 87　玉柏瓷厂生产的茶具产品 4

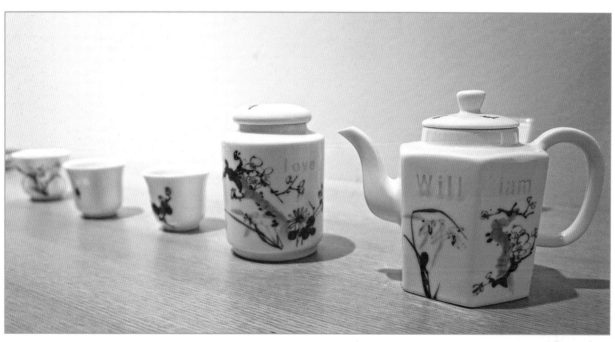

图 88　玉柏瓷厂生产的茶具产品 5

图 89　玉柏瓷厂生产的茶具产品 6

图 90　玉柏瓷厂生产的茶具产品 7

图 91　玉柏瓷厂生产的茶具产品 8

图 92　玉柏瓷厂生产的茶具产品 9

图 93 玉柏瓷厂生产的茶具产品 10

图 94 玉柏瓷厂生产的茶具产品 11

图 95 玉柏瓷厂生产的茶具产品 12

图 96 玉柏瓷厂生产的茶具产品 13

图 97-98　玉柏瓷厂生产的餐具产品

玲珑瓷代表作鉴赏

◎ 第四章

从明代永乐年间开始，景德镇的玲珑瓷制作已有六百余年的历史，虽然较之于其它陶瓷装饰门类而言，玲珑瓷的传世量和市场占有量并不突出，但这种曾被人啧啧称奇的装饰技艺依然保留了强大的生命力与艺术感染力。

镂孔和玲珑眼的形态变化鉴赏

玲珑瓷的审美精髓就在于其上所列各式晶莹剔透的玲珑眼，所以，玲珑眼的形状和构图方式是直接影响此类产品美观度的关键因素。

从历史发展的角度来看，玲珑眼在器物上的排列方式和构图美感是在经历了一个较长的探索过程后才逐渐总结下来的经验，而这个过程的起源势必当始自于最初的陶器镂空技术。从龙山文化的黑陶上，我们可以看到一些排布均匀的几何形或异形镂空孔洞，如果从使用价值的角度来看，这些孔洞似乎并无任何实际作用，仅为一种装饰形式，但是较之于刻划与彩绘装饰而言，镂空创造了一种三维空间上的装饰效果，特别是在应用于薄如蛋壳的龙山黑陶上时，这种轻薄的坯体质感更是通过孔洞得到了完美的阐释与强化，因此，这种单纯的装饰效用就被一直延续了下来，在战国时期生产的原始瓷镂空长颈瓶（图99）上，交错分布的三角形镂空与刻划弦纹搭配，营造出如同音符般的韵律美感。汉代一些陶制灯具（图100）的底部也采用了大量的镂空装饰，就目前的资料来看，这些孔洞的设计应当是为了缓和器物底座部分厚重的体量感，以便塑造出视觉上轻盈灵巧的错觉，这种设计思维也在元代景德镇窑生产的人物纹瓷枕（图101）上得以延续，枕体部分密虽然非全部以镂刻的方式完成，但当那些手捏制成的珠帘垂幛与镂刻制成的窗棂围栏拼合在一起时，瓷泥便不再是一种沉重的材质了，

图99　［战国］原始瓷镂空长颈瓶，浙江省博物馆藏

整件瓷枕看上去通透灵动。北宋时期，越窑的工匠们设计出用镂空技法衬托器物上的其它表层纹饰，以营造出通透的视觉效果的方法，事实也表明，这样的装饰不仅更好地表现出器物挺拔流畅的造型，

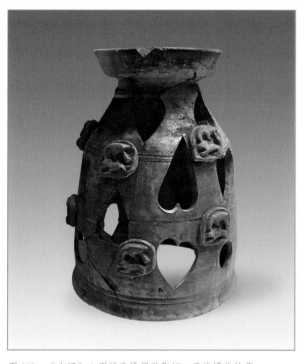

图 100 ［东汉］心形镂孔堆塑釉陶灯，天津博物馆藏

也具有十分明显的层次感（图 102），有趣的是，这种技法在宋代似乎已被大部分窑口的制作者所认可，在景德镇窑（图 103）和定窑（图 104），我们都能找到以镂空技法装饰的器具，可以明确地看到，这些镂空都没有明显的使用价值，但它们却使得整件器物不再是"密闭"的，而是具有了空间上的层次感，从视觉效果上来看，它们显得更加地轻盈和飘逸。到了明代，镂空的技法在景德镇以外的窑口中也得到了充分的展现，德化窑的制瓷工匠以这种技法雕镂出复杂的花卉纹样，搭配以"猪油白"色的瓷泥，制成了独具审美品位的文房用具（图 105）。不过，这种技法最终还是在景德镇得到了至为繁复的表达，这四件青花镂空器（图 106，图 107，图 108，图 109）在装饰上基本都采用了开光青花与满地镂空的技法，整体效果纤弱而细巧，我们

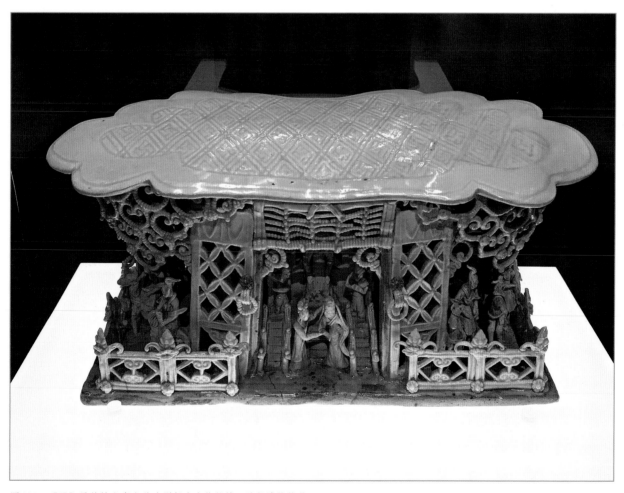

图 101， ［元］景德镇窑青白釉戏剧舞台人物纹枕，首都博物馆藏

图 102，[北宋] 越窑青瓷牡丹纹花口尊，浙江省博物馆藏

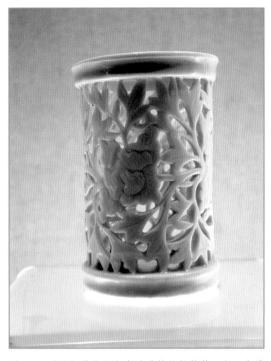

图 105，[明] 德化窑白瓷透雕牡丹纹笔筒，浙江省博物馆藏

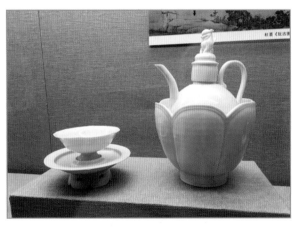

图 103，[北宋] 景德镇窑青白釉带温碗执壶，图片来源：2016 北京大学赛克勒博物馆"闲情雅士"展品

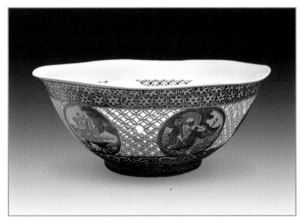

图 106　[清·康熙] 青花人物镂孔大碗，苏州博物馆藏

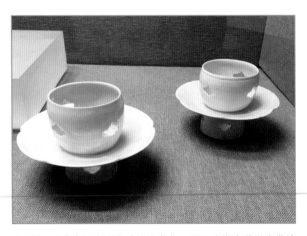

图 104，[北宋] 定窑白釉镂孔盏托，2016 北京大学赛克勒博物馆"闲情雅士"展品

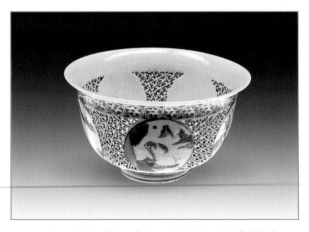

图 107 [清·康熙] 青花开光山水图镂空碗，天津博物馆藏

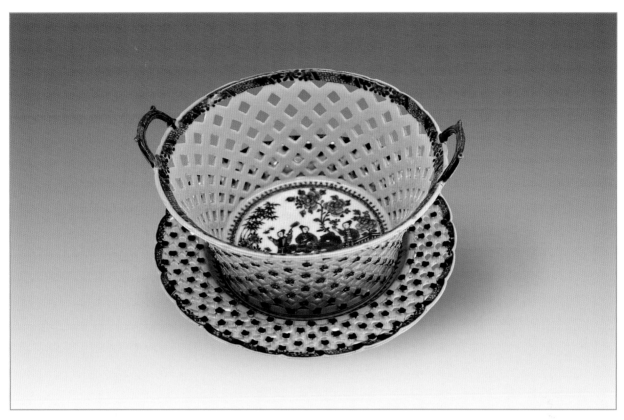

图 108　［清·康熙］景德镇窑青花镂空人物图带托盘果篮，上海博物馆藏

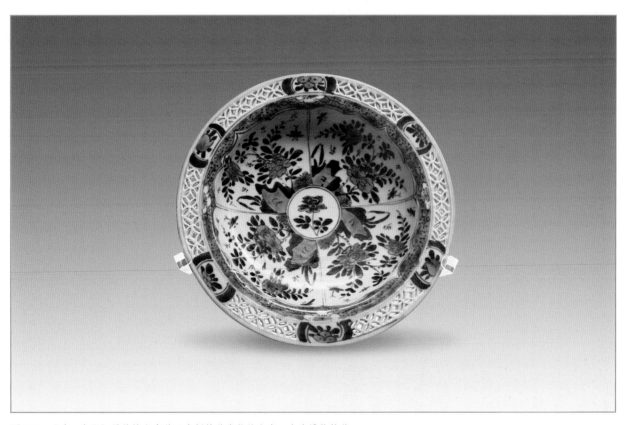

图 109　［清·康熙］景德镇窑青花开光折枝花卉纹镂空盘，上海博物馆藏

有理由相信，这几件器物虽然均为日用器中常见的碗盘造型，但由于遍体镂空，它们应当更多地被归属于陈设瓷的范围，对于现代研究者而言，它们的可贵之处不仅仅在于其雕刻技法之精湛，还在于我们得以从中发现其它工艺美术装饰风格对瓷器的影响，如果将杭州雷峰塔地基中出土的鎏金银垫（图110）拿来与之对比的话，可以看出，它们的艺术风格较为近似，虽然我们还未从文献上得到证实，但仅就艺术效果而言，通体镂空的瓷器应当会有一些仿照金银器的倾向性，加之18世纪左右欧洲盛行的洛可可风也对中国的工艺美术产生了一定的影响，那么在外销瓷中出现这种繁复细密的装饰方法也就容易理解了。不过，在玲珑眼的发展过程中，我们更应当注意到的是那类具有实用性功能的镂空装饰，毕竟，就现有的资料而言，玲珑眼的产生有很大的可能是出自于兼顾美观与实用的需求。

目前，我们能够发现较早的实用型镂空当属出现在原始社会时期炊煮器具上的案例，1990年出土的石家河文化灰陶甑箅（图111）就属此类制品，箅是蒸煮食物时起到承托作用的隔板，因此遍布于陶箅上的圆形孔洞不仅大小近似，且分布均匀，这样的设计既可保证食物在蒸煮的过程中受热均匀，还不会淤积水汽影响食物的口感。同样的孔洞在战国早期的青瓷冰酒器（图112）中又起到了不一样的作用，按照这件器物的设计形态来看，这些排列均匀的圆形孔洞应当可起到沥水及加强制冷效果的作用。有趣的是，到了西汉时期，这种圆形孔洞又被广泛地使用在了香器的设计上，河北博物馆所藏的这件熏香炉炉（图113）盖上就镂刻着与陶箅和冰酒器几乎一样的圆形孔洞，不同的是，这些孔洞的功能已转化为消散烟气之用。当然，孔洞的造型也并非一成不变，随着审美要求的提高及使用需求

图110　［五代］吴越国"千秋万岁"铭鎏金银垫，2001年杭州雷峰塔地宫出土

图111　［石家河文化］1990年天门肖家屋脊出土灰陶甑箅，湖北省博物馆藏

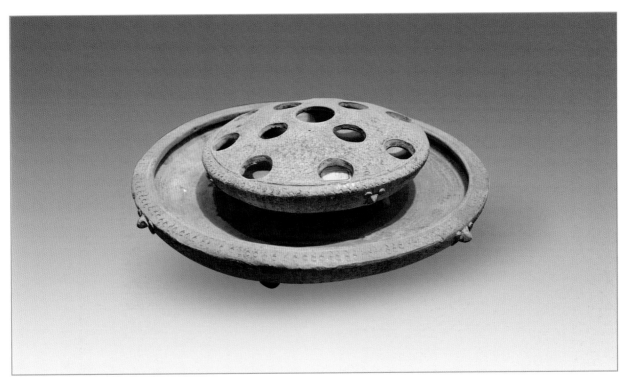

图 112　[战国早期] 原始青瓷冰酒器，南京博物院藏

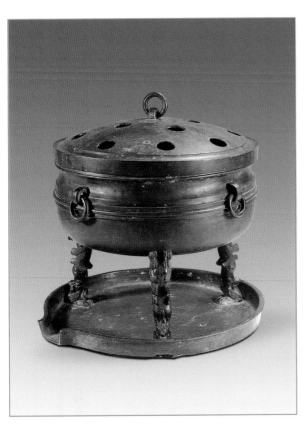

图 113　[西汉] 龙凤足带盘熏炉，河北省博物馆藏

的改变，从汉代开始，我们得以在陶瓷器皿，特别是各式香器中找到越来越多形态各异的功能型孔洞，如汉代豆型香炉（图 114）炉体及炉盖上的几何形孔洞，既有利于烟气的散发，又能与水鸟形盖钮搭配，营造出水气氤氲的视觉效果。实际上，这种"造境"的需求一直以来都在影响着香器孔洞的布局和形态设计，比如博山炉（图 115）的设计中，孔洞被巧妙地安排在了层叠的山谷之间，当烟气升腾之后，穿过小孔飘然而上的缕缕青烟环绕徘徊在模拟成山形的炉盖周围，很容易使人联想到云蒸霞蔚的仙山美境。到了魏晋时期，香炉的造型日益丰富，其上的镂空形态也随之增加，既有传统的三角形（图 116）、菱形（图 117），也有新出现的阶梯形（图 118），丰富的形态充分地表现出镂空技法在这一时期的发展态势。这一趋势在宋代得到了进一步的推动，此时，人们不仅将这一传统的装饰技术广泛地应用于香器的炉身（图 119）、炉盖（图 120）上，还在某些做工精良的盏托（图 121）边沿处使用这种技法营造出奢华的艺术效果。而镂空

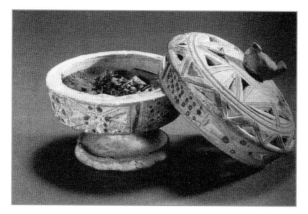

图 114 [西汉] 马王堆汉墓出土陶熏炉,湖南省博物馆藏

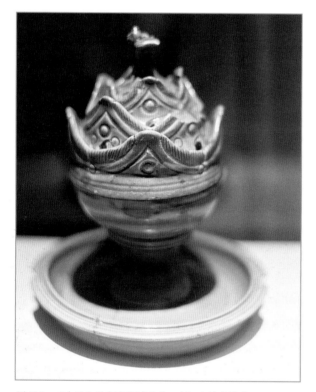

图 115 [东晋] 越窑青瓷博山炉,浙江省博物馆藏

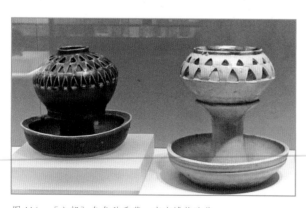

图 116 [六朝] 各色釉香薰,南京博物院藏

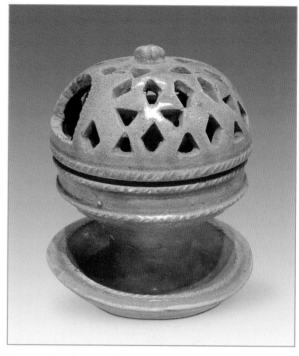

图 117 [西晋] 1958 年鄂州市西山 6 号墓出土青釉熏炉,湖北省博物馆藏

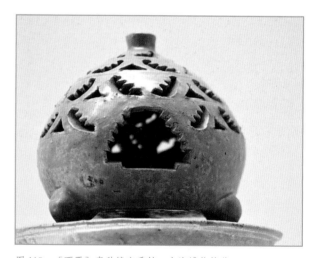

图 118,[西晋] 青釉镂空熏炉,上海博物馆藏

图119 ［宋］耀州窑青釉刻花行炉，耀州窑博物馆藏

装饰的大发展阶段当属元代，因为，在这个阶段的陶瓷生产中，人们不仅在偶然的条件下得到了晶莹别透的玲珑瓷制品，还制成了一种富有生活趣味的瓷制品——器座（图122），这是一种在造型上类似于木几的陶瓷器物，人们一般将它作为承托小瓶罐的支架，可视作是对木质工艺的一种模仿，也是古人桌上雅玩的一个重要品类，在明清时期流传下来的版画插图中，还偶见有将这类器座和花瓶置于浅鱼缸中作为陈设装饰的使用方法。及至清代，镂空技艺得到了长足的发展，景德镇的制瓷工匠不仅已能够熟练地生产各式玲珑瓷，还将传统的镂空技法推进到了一个崭新的高度，例如以复杂的镂空花纹来装饰套瓶（图123）的外层，以营造出如同走马灯一般的空间效果，或是用精巧的规则镂空制成可随身携带的储存式香薰筒（图124）。

图120 ［宋］南京市江宁区徐博通墓出土影青瓷熏盖，南京博物院藏

图122 ［元］上海市青浦县任氏墓出土白釉镂空瓷座，南京博物院藏

图121，［宋］影青镂空盏托，景德镇窑出土，私人收藏

图124 ［清］粉彩云龙镂空长方香薰，台北故宫博物院藏

图123 ［清·乾隆］景德镇窑外粉彩内青花镂空花果纹六方套瓶，首都博物馆藏

当玲珑瓷的制作技术足够成熟时，人们已经积累了较为丰富的工艺经验，例如，由于干燥修整后的坯体质地较脆，因此，玲珑眼不可雕琢在过于靠近口沿的地方；为了保证坯体在烧造的过程中具有足够的强度和支撑力，玲珑眼也不可雕琢于重要的转折边沿处；为了提高玲珑瓷的成功率，玲珑眼应当保持合适的大小和形状才能避免"瞎眼"、"气泡"等制作缺陷。当然，人们不会仅满足于一种类型的玲珑瓷，当制瓷技术得到发展之后，玲珑眼的造型也日渐丰富起来。

就目前的资料来看，玲珑眼的形状大致可分为以下几类：

1. 米粒形

这是最为传统的玲珑眼形状，也正因这种形状特征，玲珑瓷还曾被称作"米花瓷"，在某些地区，玲珑瓷碗也曾被消费者戏称为"大米碗"。从传统的烧造技术来看，米粒形的玲珑眼不仅较为容易镂刻，还能够最大限度地在烧造的过程中保持成功率，因为，米粒状孔洞是由两条短弧线拼合而成的，当填注了黏度较高的玲珑釉后，这种弧线造型有利于保持均衡的液面张力，尽可能地避免"瞎眼"等工艺缺陷。值得注意的是，图8、9、10所显示的四件早期"玲珑"失败品中，那两件景德镇青白瓷残片上的纹饰几乎均以米粒形孔洞组成，而它们的釉面覆盖率明显高于两件南宋官窑残片上的异形镂孔。从图式结构来看，米粒型的孔洞可以适合绝大多数团状纹饰的排列需要，而且，因为其中间大两头尖的形态特征，所以，以米粒形玲珑眼按放射状结构排列形成的团花纹样具有活泼且饶富趣味的律动感。目前，我们所见的90年代以前的玲珑瓷上几乎有百分之八十左右都采用了米粒形玲珑眼装饰。

2. 长条形

随着机器雕刻技术的出现，更多的玲珑眼造型应运而生，特别是定制瓷市场的兴盛，催生出了一批特型玲珑眼设计，其中最具代表性的当属各式文字款玲珑，由于要以孔洞组合成文字的形状，因此，传统的米粒形就不如长条状的玲珑眼合适了，通过合理的设计，这些长条状孔洞可自由地组合成各种常见的文字，当然，因为市场的需求所致，目前最常见的文字内容分别是方块汉字及英文。

3. 花式随形

同样受到机器雕刻技术影响而产生的玲珑眼造型还有为数众多的花式随形孔洞，实际上，这类孔洞造型并非仅见于机器生产，早在宋元时期的偶发性玲珑瓷残片中，我们就能见到用以组成铜钱纹或其它花式图样的异形玲珑眼，在乾隆时期也有以各式异形孔洞组合而成的西番莲纹样玲珑瓷。当然，这一类玲珑眼的大发展时期还是20世纪90年代左右，在经历过70-80年代的技术铺垫以后，异形玲珑眼的雕琢技术日渐成熟，如今，景德镇的玲珑瓷生产厂家已不仅能制作出各类花式随形玲珑眼，而且随着釉料制作技术的进步，玲珑眼的面积也逐渐变大，瓷器花面的光影效果越来越突出。

当然，玲珑瓷是否能够展现独特的艺术美感和品味，并非仅仅依靠玲珑眼来决定，只有当玲珑眼、辅助装饰以及器物造型达到视觉上的完美统一之后，它的艺术魅力才能得到充分的释放。

传统玲珑瓷藏品鉴赏

景德镇的玲珑瓷制作成熟于明代永乐年间,其技术高峰则当属清三代时期,目前国内最为著名的传统玲珑瓷代表作莫过于以下几件。

1. 西番莲纹玲珑器

这种纹饰的玲珑瓷可以说是乾隆年间的经典之作,根据目前已有的三件标本来看,其一为收藏在首都博物馆一件影青釉玲珑碗(图125),其二为一件标志有"彩华堂制"款的缠枝西番莲玲珑碗(图

126)。其三为一件私人收藏的玲珑瓷瓶残件(图127)。这三件标本上均以随形玲珑眼组成缠枝西番莲纹。从纹饰演变上来看,缠枝西番莲纹可能产生于元代,其义一取缠枝绵延不断、生生不息,其二则有宗教思想的影响在内,在《元史》、《梦园书画录》,乃至《西游记》中都曾有关于西番莲与佛教的关系描写。到了明清时期,西番莲开始成为皇室专用的装饰纹样,有关于此的条文禁令在《皇明典礼志》、《续文献通考》、《大明会典》、《明书》等文献中都能找到。及至清代,当中外文化交

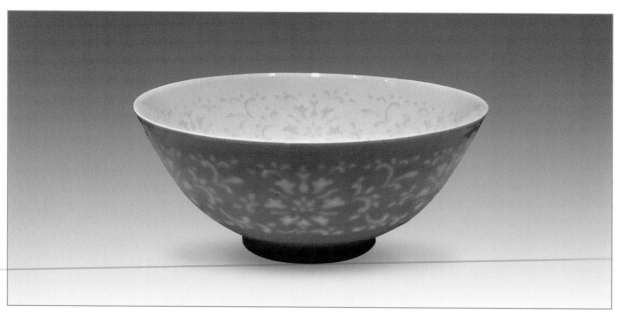

图125 [清·乾隆]影青玲珑碗,首都博物馆藏

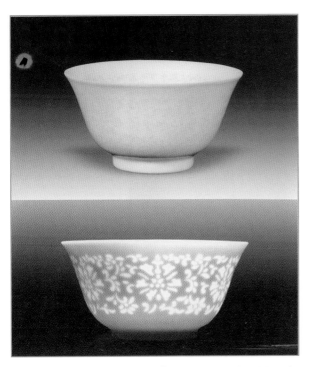

图126 ［清·乾隆］"彩华堂制"款白釉米通缠枝番莲纹小碗，图片来源：香港中文大学文物馆，五色琼霞，2005：85

图127 ［清中期］缠枝纹玲珑瓷瓶残件，图片来源：国之瑰宝—中国景德镇陶瓷文化展

流日渐繁盛之后，深得统治阶级青睐的西番莲纹受到了巴洛克和洛可可风格的直接影响，进一步形成了富丽堂皇的风格。彼时，西番莲纹饰成为了丝织、建筑和瓷器上最为常见的装饰题材，鲜艳的色彩与复杂的图案一同营造出绚烂夺目的艺术效果，然而，在它与素雅洁净的玲珑工艺结合后，这个纹饰却呈现出另一种奇特的视觉美感，当光线穿过玲珑眼时，透明的纹饰仿佛浮动在器物表面的光斑，呈现出亚光玻璃的质感，令人叹为观止，正如乾隆皇帝曾为玲珑瓷赋诗道："白玉金边素瓷胎，雕龙画凤巧安排，玲珑剔透千般好，静中见动青山来。"

2. 光绪款青花暗八仙纹玲珑盖碗（图128）

这是一件十分经典的青花玲珑瓷作品，器物共两个组成部分——碗盖（图129）和碗身（图130），器高6.6、口径10.8、足径4.3厘米，碗身腹部以米粒状玲珑眼组成团花纹样，口沿及足部分别装饰二方连续青花纹饰，其中碗体口沿外侧饰锦纹花草开光，外侧足部饰暗八仙纹，碗盖内侧口

沿饰云蝠纹，中心为团状龙纹，外侧口沿饰锦纹花草开光，盖钮附近饰一道暗八仙纹，总的说来，这件器物上所使用的纹饰均反映出清代纹样"饰必有意，意必吉祥"的特点，特别是其中的暗八仙纹样采用概括与象征的手法，以二方连续纹样包裹各式法器来隐喻"八仙"的概念，迎合了中国传统审美的追求。除了纹饰上的艺术效果以外，这件盖碗的设计巧妙之处还在于其盖钮被制成了一个小圈足的形状，这样能够保证碗盖在翻转放置时更加稳定，实际上，这一造型设计亮点可能也影响到了后来景德镇的"合器"设计。

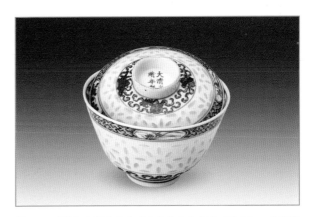

图128，［清］光绪款青花暗八仙纹玲珑盖碗（碗身），天津博物馆藏

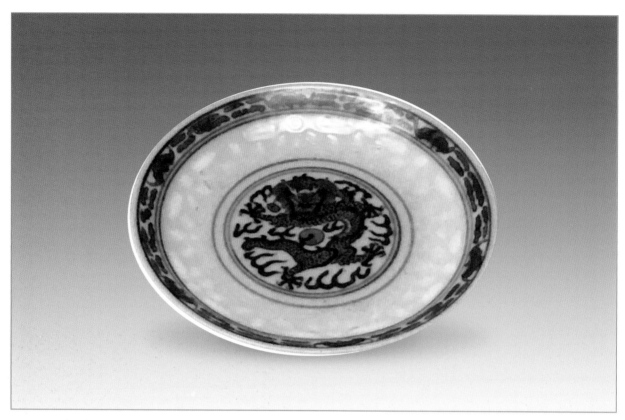

图 129　［清］光绪款青花暗八仙纹玲珑盖碗（碗盖），天津博物馆藏

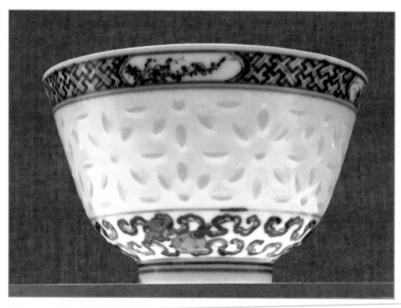

图 130　［清］光绪款青花暗八仙纹玲珑盖碗（碗身），天津博物馆藏

现代玲珑瓷藏品鉴赏

在景德镇陶瓷馆内收藏着一件标记有"一九五四年造"款的青花玲珑盖盘，这件器物又名"合器"，是十分经典的景德镇餐具造型，所谓"合器"乃取"和合"之意，即盖与盘（图131-132）相互扣合，在审美表现上来看，这种造型圆满充实、线条流畅，从实际使用效果来看，由于设计者将盖钮的体量适当放大，使之成为圈足状，因此，当盘内盛放食物时，以盖覆之，可遮挡灰尘，同时起到保温的作用，当人们围坐于桌边从盘中取食时，揭开盘盖即可，若桌面过长时，还可将菜食分置于盖中，以盖为小盘。这件"合器"的盘体及盖面上均环饰一圈"一字型"折枝牡丹纹，玲珑釉色青绿，配合以传统灰釉呈现出水波荡漾的视觉效果，数条宽窄不一的青花弦纹则起到了纹饰的分割作用，也强化了盖钮、口沿和足部的功能形态（图133）。

从20世纪70年代开始，景德镇的玲珑瓷生产步入了一个快速发展的阶段，特别是其中光明、红星瓷厂的研发设计人员更是创造出了一批富有创新性的作品：

1. 自80年代开始，国内的各项陶瓷评比赛事如火如荼地展开了，作为景德镇四大名瓷之一的玲珑瓷也在这些比赛中获得了多项荣誉。1981年，刘文龙创作的青花玲珑15头金鱼咖啡具在荣获新造型、新装饰评比一等奖，当时，这套作品被评价为"画面中竖直形的金鱼及鱼草的图案与咖啡具的

图131 "1954年造"款青花玲珑合器——盘的底部，景德镇陶瓷馆藏

图132 "1954年造"款青花玲珑合器——盘的内侧，景德镇陶瓷馆藏

图 133 "1954 年造"款青花玲珑合器整体，景德镇陶瓷馆藏

器型结合得和谐、协调，主纹样中的金鱼有'翩若惊鸿、宛若游龙'之姿，鱼草飘荡，仿佛在碧波中。镂刅（雕）的玲珑眼呈溅起的浪花、水珠状，点缀在主次纹样之间，令人想到幽静的池塘里泛起了一片涟漪。整个画面自然生动，韵味隽永。"[1]在这之后，由光明瓷厂生产的的青花玲珑"丹凤朝阳"吊灯（图 134）连续在 1983 年和 1984 年斩获了全国日用陶瓷产品质量行业评比陈设陶瓷特技类优胜奖、景德镇市第二届陶瓷美术"百花奖"陈设类一等奖和全国优秀新产品奖，这件作品是百花奖评选中得分最高的新产品，不仅采用了传统的玲珑瓷技艺，还在纹饰的表现与器型设计上充分地展现了时代性，设计师王宗涛在撰文中清楚地描述了他的设

图 134 光明瓷厂产青花玲珑吊灯（王宗涛设计），图片来源：景德镇陶瓷，1988（4）彩版

[1]巴德伟，一束馥郁的玲珑青花，景德镇陶瓷，1981（2）：35。

计思路[2]：首先，为了满足吊灯的实用性与艺术性，他采用直线与圆弧线对比的线形以便灯罩能与支架更好地契合，同时强化了它的转折与轮廓，使其呈现出大气庄重的视觉美感，以满足大空间的实用需求；其次，为了适应吊灯灯光的照射特征，他缩小了灯罩的上部面积，并扩大了下底面积，以增加单件灯具的照明范围；第三，为了在保持美观的同时提高成品率，他在灯罩的底部缩进一个弧圈，增加一个凸圆面，缩短了灯罩的吊面体，减少了烧成过程中的变形率；第四，为了便于使用者欣赏装饰花纹，他将主体纹饰放在了吊灯的底面，并选用国人喜闻乐见的"丹凤朝阳"纹样；第五，运用玲珑、半刀泥和青花三种装饰技法相互衬托，营造出明度和色相上的对比关系，增强纹饰的空间感。正如设计师本人在文中所述："吊灯的底面中心，我以半刀泥刻出象征太阳的花形图案，周围又以玲珑与半刀泥间隔掺错地刻出光芒四射的线纹，四周又用青花绘出三只不同姿态的凤凰纹样，围绕着绚丽和暖的太阳，昂首啼鸣，盘旋飞舞；在这之中，又穿插上几朵半刀泥的白云，使之动中有静，实中有虚。在构图处理上，我舍弃以往青花玲珑穿插在一起装饰。在纹样处理上，则以抽象的形式美表现之，例如，用圆形的花型图案表现，凤凰的形象则简略其他部位，着重专大那轻盈的凤尾，使之既不失凤的特征，又加强凤的飘然飞舞之态。"

2.1967年艺术瓷厂成功创作出一件青花彩色玲珑薄胎莲子碗（图135），一改传统玲珑瓷上白色眼釉的技法，在掺入釉下五彩颜料之后，这种玲珑瓷就有了五色玲珑眼，呈现出别具一格的艺术特色，获得了广泛的好评："该碗口径12.5、高7.1、足径5.3厘米。碗身呈半截莲子状，俗称莲子碗。碗壁薄至1毫米。胎釉洁白细润。装饰以腹部呈粉红、浅黄、水绿色的玲珑纹为主，上、下配以工致的青花小花图案和万年青图案，芒口上镶一周本金

图135　青花彩色玲珑薄胎莲子碗，图片来源：黄云鹏，青花彩色玲珑薄胎莲子碗，景德镇陶瓷，1981（2）：61

边。明理缤纷的彩色与单纯素雅的青花边饰相互为用，浑然一体，具有明晰剔透，雅致秀媚的艺术效果，它与造型挺秀、瓷质细白的薄胎器皿相结合，更是清韵横生，令人神往。"[3]

3.1986年，在莱比锡国际春季博览会上获得金质奖章的"清香"青花玲珑45头西餐具（图136）是由光明瓷厂设计生产的，同年8月，时任中共中央政治局委员、国务委员方毅为光明瓷厂所产"清香"咖啡具的题词"玲珑生辉"（图137）对这套餐具给出了极高的评价，如今，我们依然能够通过当时的文献了解到这套餐具的精良设计："（它）具有秀丽挺拔、清新明朗、高雅洁净的特点。它的装饰构图新颖大方、自由活泼、纹样精巧细腻、料色层次均匀。整套餐具的中心图案都取材于花中之王——牡丹为主题，象征着吉祥和幸福。设计者采用国画的手法把它移植到瓷器上，周围再配饰小花、野草，又点缀上翩翩飞舞的蝴蝶，构成了一幅栩栩如生，欲动还静的蝴蝶牡丹闹春图。底心周围还配有海棠欲桂花剪枝的两道花圈边，犹如绿草茵茵的花圃中盈开着芬芳艳丽的海棠花和香飘万里的桂花味。尤其是那碧绿透明的雕花玲珑眼并呈蝴蝶形，在青花图案的衬托下别有一番风趣，仿佛那一只只可爱的小动物都欲飞入那由花卉组成的

［2］王宗涛，传统产品创新设计初探，景德镇陶瓷，1984（1）：22-23。

［3］黄云鹏，青花彩色玲珑薄胎莲子碗，景德镇陶瓷，1981（2）：61。

图136　光明瓷厂青花玲珑45头清香西餐具，景德镇十大瓷厂博物馆藏

图137，1986年8月时任中共中央政治局委员、国务委员方毅为光明瓷厂所产"清香"咖啡具的题词，图片来源：余传师、余兆华，玲珑生辉放异彩，清香餐具誉全球，景德镇陶瓷，1986（4）：14

百花园中去享受沁人心脾的清香，充满了一派生机盎然、欣欣向荣的景象，给人们不仅以美的欣赏，带来轻松愉快的精神感受，而且那浓郁的东方艺术特色别具一格。所以该餐具深受人们的喜爱，在国外每套售价可比老产品增值131.80元，给企业带来较好的经济效益。"[4]即便以当今的审美眼光来看，这套餐具依然具有突出的艺术魅力，从色彩上来看，它运用了最为经典的蓝、白、青三色互为呼应，在造型上，简洁明了的线条既有概括性，又充分地满足了日常生活的实际需求，深浅搭配的餐具容量标准适合西餐的餐式要求，装饰纹样抽象凝练而不失生活趣味。

总的说来，在20世纪70-90年代之间，景德镇陶瓷产业的大发展不仅催生出众多堪称经典的玲珑瓷作品（图138），还为21世纪的玲珑瓷设计提供了技术基础。目前，景德镇虽已不再以集中式的大规模方式生产玲珑瓷，但在众多中小型瓷厂和研究机构的努力下，玲珑瓷的面貌呈现出日益多元的变化趋势，各种新型玲珑瓷产品不断地为市场带来巨大的惊喜。

[4]余传师、余兆华，玲珑生辉放异彩，清香餐具誉全球，景德镇陶瓷，1986（4）：13。

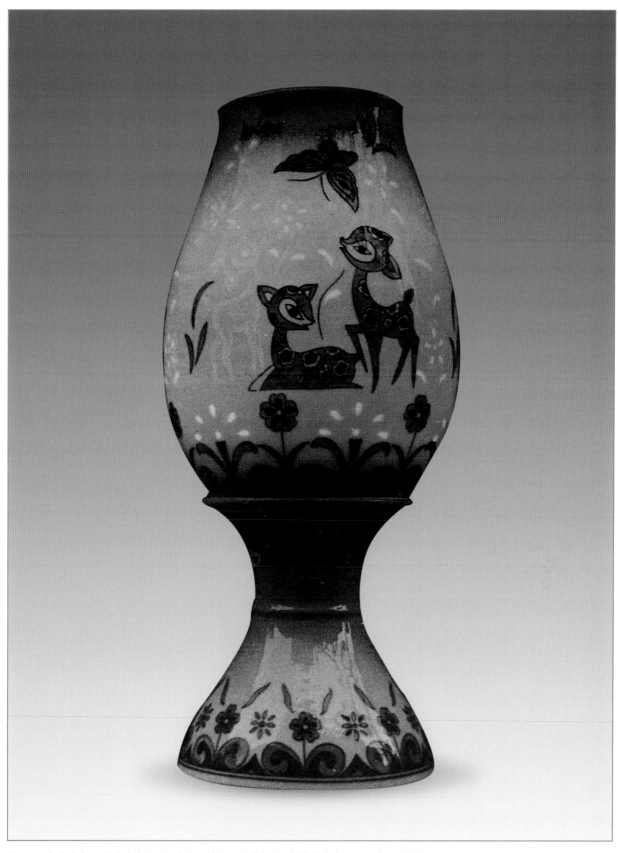

图 138　青花玲珑 80 件小鹿皮灯（王宗涛设计），图片来源：景德镇陶瓷 1991（1）：彩版

图书在版编目（CIP）数据

陶瓷玲珑装饰 / 孔铮桢著. -- 南京 : 江苏凤凰美
术出版社, 2018.4

（百工录）

ISBN 978-7-5580-4221-8

Ⅰ. ①陶… Ⅱ. ①孔… Ⅲ. ①陶瓷艺术 – 介绍 – 中国

Ⅳ. ①J527

中国版本图书馆CIP数据核字（2018）第063109号

责任编辑	方立松	
	王左佐	
助理编辑	夏晓烨	
总 主 编	宁　钢	
执行主编	龚保家	
特邀编辑	许春燕	
封面设计	焦莽莽	
责任校对	刁海裕	
责任监印	殷　莉	

书　　名	陶瓷玲珑装饰	
著　　者	孔铮桢	
出版发行	江苏凤凰美术出版社（南京市中央路165号　邮编：210009）	
出版社网址	http://www.jsmscbs.com.cn	
制　　版	南京新华丰制版有限公司	
印　　刷	江苏凤凰新华印务有限公司	
开　　本	889mm×1194mm　1/16	
印　　张	5.5	
版　　次	2018年4月第1版　2018年4月第1次印刷	
标准书号	ISBN　978-7-5580-4221-8	
定　　价	98.00元	

营销部电话　025-68155790　营销部地址　南京市中央路165号
江苏凤凰美术出版社图书凡印装错误可向承印厂调换